U0078987

我是'御用級的腦筋急轉彎

丁曉宇 編著

永續圖書 線上購物網

讀品文化 事業有限公司

www.foreverbooks.com.tw

yungjiuh@ms45.hinet.net

達人館系列 16

我是(御用級)的腦筋急轉彎

編　　著	丁曉宇
出 版 者	讀品文化事業有限公司
責任編輯	賴美君
封面設計	宋昀儒
美術編輯	鄭孝儀

總 經 銷	永續圖書有限公司
	TEL ／(02)86473663
	FAX ／(02)86473660
劃撥帳號	18669219
地　　址	22103 新北市汐止區大同路三段 194 號 9 樓之 1
	TEL ／(02)86473663
	FAX ／(02)86473660
出 版 日	2020 年 06 月
法律顧問	方圓法律事務所　涂成樞律師

國家圖書館出版品預行編目資料

我是(御用級)的腦筋急轉彎／丁曉宇編著.
--二版.--新北市 ： 讀品文化,
民 109.06　面；公分. --（達人館系列：16）
ISBN　978-986-453-122-6 (平裝)

1. 益智遊戲

997　　　　　　　　　　　　109004928

Contents

足智多謀

01 小紅和小李互相吹牛，小紅說她可以把整個世界吃下去，小李說了什麼勝過了小紅？

02 鐵杵磨成針的最大難點是什麼？

03 西班牙在十五世紀時發生了六次戰爭，是哪六次？

04 包子喝多了，在路邊吐啊吐啊，最後變成了什麼？

05 爸爸在裝熱水瓶，媽媽在放水洗衣服，而小聰想做什麼？

06 考試，有個同學準備擲骰子做選擇題，1、2、3、4分別對應A、B、C、D，請問如果擲到5、6怎麼辦？

07 哆啦A夢有幾個兄弟姐妹？

08 周杰倫的粉絲都是什麼族的？

09 有一個人在沙漠中，頭朝下死了，身邊散落著幾個行李箱，而這個人手裡緊抓著半根火柴，推理這個人是怎麼死的？

01 我可以把妳吃下去。

02 針眼。

03 第一次、第二次、第三次、第四次、第五次、第六次。

04 旺仔小饅頭。

05 想小便。

06 獎勵再擲一次！

07 二十五個，多啦B夢，多啦C夢……等等。

08 追星族。

09 搭乘熱氣球穿越沙漠，結果超載，乘客決定抽籤，火柴盒裡的半根火柴被誰抓到，誰將被扔下熱氣球。

10 某大學跳蚤市場上有二手的高等數學課本出售，賣書的學長說有九成新，如何辨別？

11 一顆糖被科學家帶到了北極，你猜發生了什麼事？

12 某日一女中某班物理老師請病假，四十位女同學都在期待會是誰來代課，到了物理課時居然是位大帥哥男老師，一位女同學嬌滴滴地說：「老師我們可不可以不要上課，來玩一些有意思的遊戲呢？」你猜發生了什麼事？

13 唐老鴨最害怕發生什麼事？

14 養過電子雞和電子狗的人，會有什麼感受？

15 一個人在回家的路上碰到十隻獅子，請問他會變成什麼？

16 有兩面與你一樣高的大鏡子平行豎放，如果你站在中間就會有很多人像排成一列反映出來，那麼，將前後左右上下不留一點縫隙的用鏡子封成一個立體房間，並且，鏡面都朝內，你會看到什麼？

10 拿成績單來看。

11 變成冰糖。

12 男老師沉默了一會兒說：「好，各位同學課本收起來，現在考試！」

13 發現原來自己是白天鵝。

14 雞犬不寧。

15 十堆獅子大便。

16 因為不留縫隙，光線進不來，所以裡面什麼也看不見。

紅黃帽子

　　春遊的時候，大家戴的不是紅帽子就是黃帽子，在戴紅帽子的人看來，戴紅帽子和黃帽子的人一樣多。在戴黃帽子的人看來，戴紅帽子的人是戴黃帽子的人的2倍。那麼共有多少人參加春遊？

17 一個胖子跌倒最容易受傷的是哪裡？

18 世界上有多少國家？

19 你知道布穀鳥對我們有什麼用處嗎？

20 一個團體一共多少個人？

21 唐僧師徒四人在一起聊天，突然八戒發現自己的手臂上有一隻蚊子，請問他要怎樣才能打死蚊子不讓師父生氣？

22 五百人睡一張床，怎麼睡？

23 結婚以後整天愛在家裡不出門的女人叫什麼？

24 哪個老爺爺最先知道會下雨？

25 袋鼠的前世是什麼？

26 一位富翁躺在病床上，對守在身邊等著繼承巨額遺產的兒子說：「我想我的病情有所好轉了。」他是怎麼知道的？

27 蜘蛛俠是什麼顏色的？

17 站在他附近的人。

18 兩個，本國和外國。

19 牠的「布」可以做衣服，「穀」能當糧食吃，「鳥」可以當做寵物。

20 二十個，因為是團體（twenty）。

21 妖怪，變成蚊子我也認得你。

22 一人睡一頭，兩個二百五。

23 居禮（裡）夫人。

24 老天爺。

25 僵屍，都是跳著走的。

26 因為他看見兒子的臉色一天比一天難看。

27 白色，因為spiderman（是白的man）。

Question

28 有隻鴨子叫小黃，一天牠過馬路不小心被車撞到，於是大叫一聲：「呱！」你猜牠變成了什麼？

29 兩顆番茄過馬路，一輛汽車飛馳而過，番茄來不及躲閃，打一食物。

30 小紅說她可以輕而易舉的跨過一棵大樹，她是怎麼跨過的呢？

31 考試時最應注意什麼？

32 橋下只能限高十公尺，但是船上的貨物已經超過十公尺，你該怎麼辦？

33 如何利用一塊錢來賺錢？

34 三個小朋友各買了一雙相同的鞋，為什麼他們穿的鞋還是不一樣？

35 一隻豬在什麼情況下會保護和尚？

36 一個被槍斃而死的鬼，最大的煩惱是什麼？

37 要改變一塊糖的形狀，用什麼辦法最快？

28　小黃瓜（呱）。

29　番茄醬。

30　一棵被伐倒的樹。

31　監考老師。

32　拿幾塊石頭放在船上，船就會下沉些。

33　打電話向別人要錢。

34　剛買還沒穿。

35　去西天取經的時候。

36　喝水時會漏。

37　把糖放進嘴裡。

38 九份地勢高矮不平，你知道是上坡路多還是下坡路多嗎？

39 徐先生犯了一個大錯誤。當他在太太面前，掏口袋的一剎那，袋內的酒吧火柴盒、未中獎的馬票，以及舊情人的照片等，均散落一地。他在慌張之餘，為了避免吵架，雙手馬上遮起一件東西。請問，他會去遮住什麼東西？

40 一隻螞蟻居然從台北爬到巴黎了，可能嗎？

動動腦
紅黃帽子

　　春遊的時候，大家戴的不是紅帽子就是黃帽子，在戴紅帽子的人看來，戴紅帽子和黃帽子的人一樣多。在戴黃帽子的人看來，戴紅帽子的人是戴黃帽子的人的2倍。那麼共有多少人參加春遊？

38 一樣多，因為有上坡就有下坡。

39 去遮住太太的眼睛。

40 可能，在地圖上爬。

Answers

七人。

在戴紅帽子的人看來，戴紅帽子和黃帽子的人一樣多，就是說戴紅帽子的人比戴黃帽子的人多一個。而在黃帽子的人看來，就是說當戴紅帽子的人比戴黃帽子的人多2個人時，戴紅帽子的人是戴黃帽子的人的兩倍。所以可以知道這時的一倍就是兩人，所以可以知道戴紅帽子的人數是四人，戴黃帽子的人數是三人，所以共七人。

41 用什麼辦法能使眉毛長在眼睛下面？

42 兩瓶花中，一瓶是鮮花，一瓶是紙花，請說出哪一瓶是鮮花？

43 牛頓在蘋果樹下蘋果擊中，發現了地心引力；如果你坐在椰子樹下，等待被椰子打中，你會發現什麼？

44 有一塊天然的黑色的大理石，在九月七號這一天，把它扔到淡水河裡會有什麼現象發生？

45 一根棍子，要使它變短，但不許鋸斷、折斷或削短，該怎麼辦？

46 小強上學時，看到有人在校門口辦喪事，嚇得心怦怦跳……到了學校，他打開飯盒後發現餃子少了兩個，他關上再打開又少了兩個……就這樣，最後餃子都不見了，小明很害怕。請問餃子哪去了？

47 大雄練就了「吃西瓜不吐子」的絕招，他是怎麼練成的？

48 除了睡覺的時候，什麼時候，我們會目中無人？

41 倒立。

42 有蝴蝶在上面飛的花是鮮花。

43 會發現這種行為很愚蠢。

44 沉到河底。

45 拿一根更長的放它旁邊。

46 黏在飯盒蓋上了。

47 吃的是無子西瓜呀！

48 半夜我們一個人走在墓地時。

休息片刻
愛乾淨

　　有一個漂亮小姐，上公車後，從包裡拿出紙巾使勁擦了擦座位，正要坐下時，放了一個屁，旁邊的一個先生聽到了，打趣地說：「小姐真是愛乾淨，擦了那麼久，還要吹一下！」

49 一氣候突然轉冷,一隻鴕鳥決定南遷,請問牠頭向南,尾朝北,而爪子該朝向哪一方呢?

50 不孕症婦女的孩子,會不會遺傳她的不孕症?

51 怎麼樣才能使男人一見鍾情?

52 樂樂不小心打破了媽媽最喜歡的花瓶,該怎麼辦?

53 男生和女生有什麼共同點?

54 有一個人想要過河但水很急,這裡有一把梯子和木頭,但梯子還差十公尺,木頭只有五公尺,他要怎樣才能過河?

55 如果火星人來到地球,他說的第一句話將會是什麼?

56 裝模作樣的人成功的途徑是什麼?

57 一向莽撞的小明,在一個生命垂危的病人面前還要伸出自己的拳頭,他該受到怎樣的評價?

58 地球上有兩處地方,昨天可以是今天,今天可以是明天,這是哪裡?

49　下方，因為鴕鳥不會飛。

50　不會，不孕症婦女沒有孩子。

51　別讓他看妳第二眼。

52　趕快假裝昏倒。

53　都是人類。

54　從橋上走過去。

55　火星文。

56　濫竽充數。

57　該受表揚，他在給病人輸血。

58　南極和北極。

動動腦
點數

一群匪徒在沙漠中遇到困難了，必須扔下一個，於是狡猾的頭目命十九名匪徒排成一行，說：「因為食物、飲水不足，所以在天黑前，凡點到第七名的人可以留在車上，數到最後第七名的那個人就必須留在沙漠中。」

說完頭目自己站到第六名匪徒後面，有個聰明的匪徒負責點數，他想讓其他弟兄離開沙漠而讓頭目留在沙漠中。那麼，他該如何點數？

休息片刻
媽媽不讓我去

老先生和老伴談他們的年輕時代，對遙遠過去的回憶使他們激動不已，於是他們決定像年輕時那，定了個到河邊約會的日子。

屆時，老先生採了鮮花，來到了河邊等待，而老太太卻覺得讓人看見太難為情。老先生空等一場，只有回家，他看到了老伴蓋著羊皮襖躺在床上，老爹嚷起來：「妳怎麼可以失約呢？」

老太太把臉埋在枕頭裡，羞怯地說：「媽媽不讓我去。」

這位聰明的匪徒是從頭目前兩名開始數起的。當他點到第一個第七名時，一名弟兄就得救。再往下數，數到第二個第七名，又一名弟兄得救。依次點下去，弟兄們全部得救留在車上，最後一個第七名正好輪到狡猾的頭目。

休息片刻
一台電視機

一位老女人來到婚姻介紹所，對工作人員說：「我感到太寂寞了！我有遺產，什麼都不缺，只少一個丈夫，你能幫我介紹一個嗎？」

工作人員：「妳能談談條件嗎？」

老女人說：「他必須是討人喜歡，有教養，懂禮儀，能說會道，愛說愛笑，喜歡運動，最好還能歌善舞，趣味廣泛，消息靈通。當然，最重要的一條，我希望他能終日在家裡陪著我，我想和他說話，他就開口；我感到厭煩了，他就別出聲。」

「我懂了，女士，」工作人員耐心地對她說：「妳需要的是一台電視機。」

59 冰天雪地的北極找不到防身武器時怎麼辦？

60 「善有善報，惡有惡報」是什麼意思？

61 眾多少女崇拜的一位男歌手不幸因車禍成了植物人，他的粉絲會怎麼說呢？

62 男人整理衣物時是如何分類的？

63 東東說他能輕而易舉地把一個倒懸的杯子裝滿水，而且不用任何東西堵住杯口，他是怎麼做到的呢？

64 如何把撒在地上的一堆芝麻迅速撿完？

65 走夜路犯了菸癮，有菸無火怎麼辦？

66 榴槤和地心引力有什麼關係？

67 每個成功男人的背後有一個偉大的女人，那麼一個失敗的男人背後有什麼呢？

68 一隻小鳥正在天上飛，獵人對牠說了一句話，小鳥掉下來了，你猜獵人說了什麼？

59 撒尿製成冰劍。

60 什麼報紙都有了。

61 帥呆了。

62 「髒的」和「髒，但還可以穿的」。

63 將杯子倒置在裝滿水的盆裡。

64 把雞叫來。

65 看看有沒有鬼火可以點。

66 幸好牛頓不是坐在榴槤樹下發現地心引力的。

67 有太多的女人。

68 獵人說：「哎呀！你的翅膀怎麼掉毛了。」小鳥
信以為真，看了一下，就掉下來了。

69 研究恐龍的老教授某日突然發現,雖然恐龍化石的種類繁多,但實際上恐龍只有一種,請問是哪一種?

70 相傳鯉魚凡是越過龍門瀑布,就可以變成龍,如果失敗就會變成烏龜。於是很多鯉魚都想盡辦法要一步登天,但是成功的很少,那麼那些失敗變成烏龜的都跑到哪去了?

71 怎樣分辨章魚的手和腳?

72 一個老太太去銀行把全部的錢都領了出來,不一會兒,她又存了進去,銀行的服務人員問她,妳不是剛領走嗎?老太太的理由很簡單,你知道是什麼嗎?

73 神童都是怎樣進入名校的?

74 小李用魚鉤同時釣起兩條魚,可能嗎?

75 蚯蚓一家這天坐在家裡沒事做很無聊,小蚯蚓靈機一動把自己切成兩段打乒乓球去了,蚯蚓媽媽把自己切成四段打麻將去了,蚯蚓爸爸想踢足球怎麼辦?

76 河與江有什麼區別?

69　恐龍都滅絕了，所以是絕種。

70　正在這裡聽故事。

71　讓章魚參加歌唱比賽，拿麥克風的是手，剩下的是腳。

72　拿出來數一數。

73　從大門進去的。

74　可能，其中一條是魚餌。

75　找個同伴，可千萬別把自己剁成碎肉做成球踢。

76　河比江多兩劃。

聖彼德堡的雪花

　　十八世紀，俄國沙皇彼得大帝修建了聖彼德堡，並把它定為俄國的首都。下面這件怪事就發生在一七七三年的隆冬。當時聖彼德堡的一個舞廳正在舉行一

場盛大的宴會，點著上千支蠟燭。由於屋裡的空氣渾濁，有人暈倒了。大家趕緊打開窗戶透透氣。結果，屋裡竟然紛紛揚揚地飄起了雪花。

外面並沒有下雪，雪花是從哪裡來的呢？

休息片刻
乞丐中暑

紐約街頭，一個乞丐中暑暈倒，路人圍攏過來，議論紛紛。

「這個人真可憐，給他杯威士忌吧！」一位老太太說。

「還是把他抬到蔭涼的地方，讓他歇歇吧！」好幾個人說。

「讓他喝點威士忌包準就沒事了。」老太太堅持己見。

「應該送他到醫院去才對。」另外有人提出異議。

「給他點威士忌準沒錯。」老太太還是這句話。

中暑的人突然翻身坐起，大喊道：「你們別多嘴了！怎麼不聽老太太的話呢？」

Answers

　　舞廳裡溫度很高，空氣中充滿了人和食物所散發出來的水蒸氣。聖彼德堡地處寒帶，室外十分寒冷。打開窗戶後室內空氣突然遇冷，水蒸氣就凝結成雪花，而蠟燭燃燒後形成的灰塵正好就是水蒸氣凝結時所需要的凝結核。

休息片刻
剝洋蔥

　　某晚，老婆正在廚房忙著晚餐，大明為了體貼老婆，想幫老婆做點家務。於是就對老婆說：「親愛的，我能幫忙什麼嗎？」

　　老婆說：「看你笨手笨腳的，找點簡單的，就剝洋蔥好了。」

　　大明想這個再簡單不過了。不過剛剝不久，大明就被嗆得一把鼻涕一把淚。心想，這可不是那麼簡單，又不好意思去向老婆請教，只好打電話向老媽討救兵。

　　老媽說：「這很容易嘛，你在水中剝不就得了。」

　　大明於是按著老媽的方法，完成了任務，開心得不得了。隔天，大明打電話向老媽說：「老媽，妳的方法真不賴，不過就是要時常換氣，好累人喲！」

77 小明不想上學了，於是告訴爸爸，他不舒服，那麼到底哪裡不舒服呢？

78 有一對惡毒的夫妻吵架，妻子狠狠地罵丈夫：「我真是瞎了眼，踩到狗屎才會嫁給你。」丈夫回敬道：「我才真是瞎了眼踩到狗屎才會娶妳。」你說誰更倒楣？

79 雞蛋是橢圓的，你能用一把圓規畫出雞蛋的樣子嗎？

80 在路上撿到兩本書，一本是腦筋急轉彎，一本是神話故事，你會先看什麼？

81 一個胖子和一個瘦子一起跳樓，誰先到達地面？

82 小美把鉛筆盒掉在地上，鉛筆、鋼筆、尺、橡皮擦掉了一地，先撿什麼好呢？

83 兩個員警一起追捕一個殺人犯，一個騎馬、一個騎摩托車，你猜誰先追到罪犯？

84 媽媽和兒子在花園散步，兒子看到螞蟻就蹲下來觀察，媽媽忽然想考一下兒子的英語，就問他：「螞蟻怎麼說？」兒子會怎麼回答？

77 學校不舒服。

78 狗屎最倒楣，躺在哪裡都要被踩到。

79 能，雞蛋雖然是橢圓的，但從側面看它還是圓的，所以很容易用圓規畫出來。

80 先看看是誰掉的。

81 圍觀的群眾先到達。

82 先撿鉛筆盒，才好把其他東西裝進去。

83 子彈先到。

84 兒子回答道：「螞蟻什麼也沒有說。」

休息片刻

站牌

公車在等紅燈時，一男子叫道：「司機，開一下門，我要下車。」

「這裡是站牌嗎？」司機怒道。

男子：「就因為這裡不是站牌我才跟你說一聲。」

85 非洲食人族的酋長平時吃人肉，可有一天他病了，醫生囑咐他要吃素，那麼他會吃什麼？

86 要把一個大湖蓋住，用什麼方法最好？

87 「kiss」是名詞、動詞還是形容詞？

88 老王的額頭上有個「王」字紋，他最好要小心什麼事情？

89 阿呆在客戶面前罵總經理是笨蛋，結果阿呆被開除了，理由是什麼？

90 小美晚上失眠，於是數綿羊來幫助入睡，可數著數著就驚醒了，你猜發生了什麼事？

91 青蛙能跳得比桌子高，你相信嗎？

92 你能用頭頂住一個足球，一個小時都不讓它去掉下來嗎？

93 小明把一張白紙上的灰塵都抖乾淨了，上面還有東西嗎？

94 小明家有一隻白貓和一隻黑貓，你知道哪一隻不喜歡捉老鼠？

85 植物人。

86 等冬天湖水結冰的時候。

87 都不是，是連接詞。

88 不要留「八」字鬍鬚。

89 阿呆洩露了公司的最高機密。

90 一隻披著羊皮的狼混了進來。

91 相信，因為桌子根本不可能跳，青蛙即使跳一點點高也比桌子能跳。

92 把氣放掉再頂。

93 有指紋。

94 懶的那一隻。

動動腦
客輪相遇

　　每天上午，有一艘客輪從甲地出發開往乙地，並在同一時間屬於同一個公司都有一艘客輪從乙地開往甲地。客輪單程需要七天七夜。請問：今天上午從甲地開出的客輪，將會遇到幾艘從對面開過來且屬於同一個公司的客輪？

休息片刻
按書生病

　　找酒井醫生治病的人，沒有一個被治好過，酒井總覺得自己是不走運。

　　他的老婆也很奇怪，這天忍不住問他：「我說老公，怎麼你看過的病人沒有一個見好的呢？人家都說，你的醫術很差勁！」

　　「不！怎麼是這樣呢？我是帝國醫科大學的高材生呀！我的醫道雖高明，可病人都這麼差勁，我有什麼辦法呢？」

　　「是嗎？病人又怎麼差勁呢？」

　　「我是照醫書上來治療的，可是來找我的病人沒有一個是像書上那樣生病的。」

十五艘。

從甲地開往乙地的客輪，除了在海上會遇到十三艘客輪以外，還會遇到兩艘客輪：一艘是在開航時候遇到的從乙地開過來的客輪，另一艘是到達乙地時遇到的正從乙地出發的客輪，所以，加起來一共是十五艘客輪。

一個雞蛋去茶館喝茶，結果它變成了茶葉蛋；一個雞蛋跑去松花江游泳，結果它變成了松花蛋；一有個雞蛋跑到了山東，結果變成了魯蛋；一個雞蛋無家可歸，結果它變成了野雞蛋；一個雞蛋在路上不小心摔了一跤，倒在地上，結果變成了倒彈；一個雞蛋跑到人家院子裡去了，結果變成了原子彈；一個雞蛋跑到青藏高原，結果變成了氫彈；一個雞蛋生病了，結果變成了壞蛋；一個雞蛋跑到河裡游泳，結果變成了核彈；一個雞蛋跑到花叢中去了，結果變成了花旦；一個雞蛋騎著一匹馬，拿著一把刀，原來他是刀馬旦；一個雞蛋是母的，長得很醜，結果就變成了恐龍蛋……

足智多謀

95 什麼地方傳授增胖祕訣？

96 啞巴給人的第一印象是什麼？

97 西班牙和葡萄牙之間隔著一個什麼國家？

98 有一個雕刻家獲得了一些石料。第一天，這些石料是長方形的；第二天，他把這些石料弄成了正方形；第三天，他又把這些石料弄成了圓柱形。但是在整個過程中，他並沒有對這些石料進行雕刻和切割。那麼，他是怎麼做的呢？

99 在哪裡打仗只有受傷沒有陣亡？

100 在炎熱的夏天，小蔡被關在監獄中過了一夜，請問第二天他會怎樣？

101 怎麼解釋「心有餘而力不足」這句話呢？

102 有一天綠豆從很高的樓梯上跳了下來，流了很多血，會變成什麼樣？

103 諸葛亮發明了木牛流馬，這種牛沒有了頭會怎樣呢？

95 廚師培訓班。

96 深沉。

97 隔著「舌頭國」。

98 他的石料是粉末，形狀的變化只是和裝石料的容器形狀有關。

99 在軍棋棋盤上。

100 小蔡瘦了，因為菜（蔡）餿（瘦）了。

101 知道意思，但不會解釋。

102 會變成紅豆。

103 變成「午」。

104 有兩個人，一個面朝南一個面朝北地站著，不准回頭，不准走動，不准照鏡子，問他們能否看到對方的臉？

105 一位英俊的年輕人，從他一進餐廳，服務生艾米莉就對他產生了興趣。在年輕人結帳的時候，艾米莉總算找到了機會接近他。讓艾米莉更興奮的是，她發現年輕人在帳單的背面畫了一個三角形。在三角形的底下，他還寫了一個算式 $19 \times 2 = 38$，這當然與帳單無關。艾米莉對著年輕人甜甜一笑道：「我看你是個水手。」艾米莉怎麼會知道他是水手呢？

106 真金不怕火煉，它怕什麼？

107 在台北生活的人，是否可以埋葬在台中呢？

108 在餐廳中吃完飯後才發現沒帶錢，怎麼辦？

109 有兩隻狗賽跑，甲跑得快，乙跑得慢，跑到終點時那隻狗出汗多？

110 如果你身上有三十元，女朋友身上有十元，她要你證明你愛她，你該怎麼辦？

111 小紅說她中秋節低頭看月亮，她能看得見嗎？

104 當然能，他們是面對面站著。

105 因為這位年輕人穿著水手制服。

106 怕偷。

107 活人是不可以被埋葬的。

108 刷卡。

109 狗不會出汗。

110 把三十元拿出來，再向女朋友借十元，四十（事實）擺在眼前。

111 能，她看月亮在水中的倒影。

112 飛機只要始終朝著一個方向飛就能飛到原地嗎？

113 桌子上有大小兩個硬幣，如何在不挪動小硬幣的情況下讓大硬幣位於小硬幣的下方？

114 騎馬的狩獵者是怎麼走路的？

115 人的記憶力會隨著年齡和健康狀況的改變和變化，你知道人在什麼時候記憶力最好嗎？

116 蘿拉和麥克的汽車裡各剩下可以行駛兩公里的油，他們距離最近的加油站還有三公里，他們既不能將一輛車裡的油弄到另一輛車裡，也沒有其他辦法可以弄到汽油，他們怎樣才能驅車到加油站加油呢？

117 小明在一張告示前觀看，頭為何卻被撞了一個大包？

118 超人衣服上的「S」標誌是什麼意思？

119 如果政府提倡素食主義，將對誰的健康和長壽有好處？

120 小胖有一個蘋果，怎樣能變成兩個蘋果？

112 不一定，飛機朝正南或正北分就不能回到原地，過了北極或南極方向就會改變。

113 把大硬幣放在桌子的下面。

114 用馬步。

115 當別人欠自己錢的時候。

116 先由一輛車拉著另一輛車前進，用完了再換過來。

117 「小心，門向外開。」

118 表示超人穿的是小號 T 恤。

119 動物。

120 拿著蘋果照鏡子。

1

動動腦
獎狀問題

　　王校長做事很馬虎，這天，他要給四名老師獲得的獎品和獎狀上寫上名字，但是，他把一些人的名字和對應的獎項寫錯了，當然，他不會在一個獎項下寫兩個名字的。

　　所以出錯也不外乎這樣三種可能：正好有三個人寫對了；正好有兩個人寫對了；正好有一個人寫錯了。

　　那麼，他究竟寫錯了幾個人的名字？

休息片刻
請原諒

　　一位婦人抱著小孩站在銀行辦事窗口前，那小孩正在吃著麵包。小孩把麵包從窗口塞給出納員，口裡不停地說：「吃……吃……」出納員以為給他麵包，微笑著搖了搖頭。

　　「親愛的，別這樣。」孩子的母親說。

　　然後她又轉頭對出納員說：「請原諒，年輕人，請你不要介意，他剛剛去過動物園。」

Answers

　　他寫對的是兩個人，那麼他寫錯的也是兩個人。三種可能中，第一種和第三種是一樣的，並且絕對是不可能發生的。

休息片刻
兔子與熊

　　有隻練成魔法的青蛙很高興地一蹦一跳地跳到了一個森林裡，牠看到一隻熊正在追著一隻兔子，青蛙走上前說：「停停停！你們是我練成魔法後最先看到的動物，所以我要許給你們三個願望！」

　　熊很貪心，牠說：「我先我先！我要這森林裡的熊除了我以外，其他的都變成母的！」熊的願望實現了。兔子說：「我要一頂安全帽。」兔子的願望也實現了。

　　熊說出了牠的第二個願望：「再來，我要附近森林裡的熊全都變成母的，除了我以外！」最後也如牠所願了。兔子平靜地說：「我要一台機車。」青蛙許給了兔子一台機車。

　　熊最後很興奮地說：「我的第三個願望，就是要全世界的熊，除了我，全變成母的！」最後，願望實現了。只見兔子戴上安全帽，發動牠的機車，說出了牠最後一個願望：「我希望那隻熊是同性戀！」

121 除了多加練習之外，怎樣才能跑得更快？

122 騎著到處都響的破自行車外出的好處是什麼？

123 孤獨的裁縫是什麼意思？

124 一個人需要多長時間才能變老？

125 阿林和爺爺在打球，阿林突然一個人跑到樹林裡去了，很久都沒回來，他在做什麼？

126 除了染髮以外，用什麼辦法可以徹底防止白髮？

127 如果用牙齒使勁咬十個手指，哪個手指比較不疼？

128 冗長乏味的演講有什麼好處？

129 世界上什麼地方黑暗到只有壞人沒有一個好人？

130 你知道全國有多少個廁所嗎？

131 當你向別人誇耀你的長處時，別人還會知道你的什麼？

132 一隻熊往南走了一千公尺，又往東走了一千公尺，再往北走了一千公尺，就回到了起點。這隻熊是什麼顏色？

121 腳底抹油。

122 不用按鈴。

123 獨裁。

124 幾分鐘，化妝就行。

125 他在撿球。

126 剃光頭。

127 別人的手指不疼。

128 治療失眠。

129 地獄。

130 兩個，男廁所和女廁所。

131 你是不是啞巴。

132 白色。因為只有在北極，才能往南一千米，往東
一千米，往北一千米之後又回到起點，在北極的
當然是北極熊啦！

133 電子錶的動力來自於電池中的電能，那麼機械錶的動力來自於哪裡呢？

134 叢前有一隻狗，狗前邊有一隻貓，貓前邊有一隻老鼠，狗後邊是什麼？

135 通常情況下，啞巴說的話比正常人少，那麼啞巴什麼時候發出的聲音最多？

136 有人喜歡去中餐館，也有人喜歡吃西餐，你知道在哪裡吃飯的人最多？

137 小麗和小倩是一對雙胞胎，在家裡，她倆長得最像爸爸還是最像媽媽？

138 麥克和同學一起玩球，不小心把球從窗戶扔進了別人家的屋子，可等那家主人回來後進屋找球，卻怎麼也找不到，這個球到底去哪裡了呢？

139 樂樂在水泥地面上，地上沒有鋪地毯或者其他東西，一隻玻璃杯從樂樂嘴邊掉到水泥地上，卻絲毫沒有損壞，這是怎麼回事？

140 在感冒流行的季節裡，怎樣才能防止第二次感冒？

141 左眼跳財，右眼跳災，左右眼一起跳會發生什麼？

133 來自於人，是人給錶上了發條錶才會走。

134 解答：叢！

135 睡覺打呼。

136 在桌邊。

137 小麗最像小倩，小倩最像小麗。

138 麥克和同學玩的是雪球，室內溫度高，時間太長雪球就融化了。

139 樂樂當時躺在地上，嘴邊的玻璃杯離地面只有一公分。

140 第一次感冒別治好，就不會又第二次感冒。

141 破財消災。

制勝妙招

　　在某次籃球比賽中，A組的甲隊與乙隊正在進行一場關鍵性比賽。對甲隊來說，需要贏乙隊六分，才能在晉級。現在離終場只有六秒鐘了，但甲隊只贏了兩分，要想在六秒鐘內再贏乙隊四分，顯然是不可能的了。

　　這時，如果你是甲隊教練，你肯定不甘心認輸，如果允許你有一次叫停機會，你將給場上的隊員出什麼計策，才有可能讓甲隊贏乙隊六分？

厲害的鸚鵡

　　一個人養了一隻鸚鵡，非常厲害，和牠關在一起的其他鳥都被牠打死了。

　　後來，主人弄一隻鷹回來和牠關在了一塊。等主人再來看時，籠子外面掛著鸚鵡的羽毛。

　　主人說：「這次不囂張了吧！」可再仔細一看，是鷹死了，鸚鵡光著個身子說：「這孫子真厲害，不脫光膀子還真打不過的。」

Answers

　　讓甲隊的隊員往自己籃框投一個兩分球，與乙隊打成平手。根據籃球比賽規則，在規定比賽時間內，如果雙方打成平手，則可以加賽五分鐘。這樣，甲隊就有可能利用這五分鐘，來贏取寶貴的六分。

休息片刻
精神病人

　　在精神病院裡，一個年輕人正要看病。

　　醫生見他的神態和常人無異，就詢問道：「為什麼要來精神病院？」

　　年輕人：「我是被父母強行送來的。」

　　醫生：「他們為什麼要送你來呢？」

　　年輕人：「就因為我喜歡樂透彩券而不喜歡刮刮樂彩券。」

　　醫生：「胡鬧！怎能這樣？我也常喜歡買幾張樂透彩券呢！」

　　年輕人：「您是不是也覺得樂透彩券紙張更柔軟？把彩券剪成細條拌在麵條裡可好吃了。」

142 一張紙上寫著一個「王」字，小王用毛筆在紙上又加了一筆，卻把「王」字變成了「工」字，可能嗎？

143 跳水運動員的動作難度一般都很大，比如轉體三周。可是下面這個動作無論如何都完成不了，你猜是什麼？

144 小蓮是個五歲的小女孩，她並沒有練過類似氣功之類的功夫，卻能把一塊磚頭扔到離自己一百公尺遠的地方，你相信嗎？

145 有一個少年俠客自幼習武，他很想打敗一個武功高強的成年人，可無論怎麼努力練習武功還是略輸一籌，他該怎麼辦？

146 小話梅早上起來跟媽媽說今天不想上學了，你猜她的理由是什麼？

147 每天早上，是太陽叫公雞起床，還是公雞叫太陽起床？

148 從台北開往高雄的高鐵列車上最多的是什麼人？

149 小美有三件新買的衣服，棉布的、尼龍的和燈芯絨的，哪一件衣服最耐穿？

142 可能，原來是白紙上用黑筆寫的「王」字，現在用毛筆沾白色是顏料在「王」字的上半部分畫一筆，就是「工」字。

143 轉體三週，前空翻一個月。

144 她站在100公尺高的懸崖邊往下扔磚頭。

145 等這個成年人很老很老的時候再和他比武。

146 渾身都是酸的。

147 當然是公雞叫太陽起床，太陽不會叫。

148 乘客。

149 小美最不喜歡的那件，永遠都穿不壞。

150 一個四腳朝天，一個四腳朝地，一個很痛苦，一個很高興，這是在幹什麼？

151 羊皮和牛皮經常用來製作保暖的皮革衣物，那麼豬皮是用來做什麼的呢？

152 當你捏住你的鼻子時，你會看不到什麼呢？

153 一個新老公和一隻新買的狗有什麼不同？

154 現在很多學校都有課前早自習，如果有一天廢除早自習會造成什麼影響？

155 擁有一頭長長的秀髮的女人總是很受歡迎，那麼對一個打算把頭髮留到腰部的女人來說，最重要的一件事是什麼？

156 一個富豪有一輛保時捷、一棟豪華別墅外加一座金庫，請問他的什麼東西最值錢？

157 火星人來到地球後最喜歡吃什麼？

158 有一隻小白貓掉進河裡了，一隻小黑貓把牠救了上來，請問：小白貓上岸後的第一句話是什麼？

150 貓捉老鼠。

151 包豬肉用的。

152 當然是你自己的鼻子。

153 新買的狗一年後看到你還是很興奮，老公卻未必。

154 家長和孩子都多睡半小時。

155 晚上不要穿著白衣服出門。

156 他的腦袋最值錢。

157 王老吉（怕上火喝王老吉）。

158 小白貓説：「喵！」

動動腦
摩天大樓裡的住戶

約翰住在一座三十六層高的大樓裡，但我們不清楚他到底住幾層。這座樓裡有好幾部電梯同時運行，而且每部電梯無論是向上還是向下，每到一層都會停靠。每天早上，約翰就會離開他的家，然後去搭電梯。約翰說：「無論我搭哪部電梯，電梯向上的層數總是向下的三倍。」

現在你知道約翰到底住在幾樓嗎？

休息片刻
為什麼不制止

女士俱樂部每星期五下午舉行聚會，請人來就一些重要問題做報告。做完報告，接著是茶敘、座談會。一個星期五，一位先生來給會員們講食物問題。他在報告中說：「世界上的食物不能滿足人類的需要，有一半以上的人在忍受饑餓。食物生產得多，孩子也生得多，人們還是要挨餓。世界上不論白天黑夜，每分鐘都有一個婦女生孩子，對此我們應該怎麼辦？」

他停頓了一下，正要繼續往下講時，有一位夫人問道：「我們為什麼不找到那個婦女，制止她生產呢！」

Answers

因為「電梯向上的層數總是向下的三倍」，所以，電梯向上和向下的層數之比為三比一。那向上的層數就是二十七層，向下的層數就是九層。

因此，約翰應該是住在二十七樓，電梯從一樓升到二十七樓，共二十七層；電梯從三十六樓下到二十七樓，共九層。

休息片刻
語言

有兩個美國人到西班牙去旅行。他們來到一個餐館用餐，可他們不懂西班牙語，而女服務生又不懂英語。這兩個美國人想要喝點牛奶，比手勢女服務生仍然不明白。其中一個美國人靈機一動，想出一個「好」辦法：他拿出一張紙，在紙上畫了一頭乳牛。女服務生好像明白了，轉身就走。

「你看，」這個美國人深有感觸地對他的同伴說：「在外國遇到這樣的困難時，一枝鉛筆真能幫上大忙。」

一會兒，女服務生回來了。但手裡拿的並不是牛奶，而是兩張看鬥牛的入場券。

159 小芬對小芳說：「後天的大前天的後天，也就是昨天的昨天的大後天是我的生日，請來參加我的生日派對。」小芳應該什麼時候赴約呢？

160 窮人和富人在什麼地方沒有區別？

161 一隻公壁虎和一隻母壁虎爬在牆上談戀愛。母壁虎說了一句話，是個疊聲詞。說完後，只聽「叭」的一聲，公壁虎掉了下來，問：母壁虎說了什麼？

162 小李總是吃軟不吃硬，說明什麼？

163 星星、月亮、太陽哪一個是啞巴？

164 哪一種鴨子顏色最漂亮？

165 從二樓跳下去和二十樓跳下去有什麼區別？

166 一員警值班，有人報告說，兒子的爸和爸的兒子打起來了。究竟是誰和誰打起來了？

167 如果你向游泳池裡扔一塊石頭，會發生什麼現象呢？

168 半夜十二點，在鏡子前點一根蠟燭，對著鏡子削蘋果，你會看到什麼？

159　是明天赴宴。

160　在浴室裡。

161　「抱抱。」

162　他牙不好。

163　星星，因為都唱「天上的星星不說話」。

164　烤鴨。

165　從二樓跳下去是「咚……啊！」，從二十樓跳下去是「啊……咚！」

166　自己的丈夫和自己的兄弟。

167　罰款。

168　一個笨蛋。

169 兩個人剛結婚，可是男的不承認女的是他老婆，女的也不承認男的是她丈夫，怎麼回事？

170 在聯合國開會的各國人當中，哪種人比較高？

171 有一條裙子，媽媽可以穿，奶奶可以穿，爸爸也可以穿，這是什麼裙子？

172 小王愛吹口哨，小李愛吹喇叭，你猜他們吹什麼人們最討厭？

173 什麼問題你答對了，老師卻對你不滿意？

174 除了拔河之外，那一項體育比賽是要向後退的？

175 做什麼事一定需要米？

176 豆豆不小心把自己的手錶、身份證、學生證都弄丟了，爸爸叫他趕緊把這些東西都找回來，他先找什麼爸爸會不高興？

177 什麼時候，魚兒可以像鳥兒一樣在樹木之間自由自在地游來游去？

178 老師讓同學們談談自己的理想，小明說自己長大以後想當老師，老師聽了很高興，問他為什麼，你猜小明怎麼說？

169 兩對新人同時結婚，其中一個丈夫和另一人的妻子是朋友。

170 男人。

171 圍裙。

172 吹牛。

173 老師問：「這題你會不會做？」
你說：「不會做。」

174 仰泳。

175 寫「糧」字。

176 找藉口。

177 淹水的時候。

178 小明說：「因為當老師不用寫作業。」

中毒

一天，亨利探長應友人之邀去一家小酒店飲酒。突然，隔壁桌上的一位老闆呻吟著嘔吐起來，兩位保鏢立即拔出匕首，對準與老闆同座的一位商人。

亨利探長一問，才知道雙方剛談成一筆生意，共同喝酒慶賀，誰知老闆竟中毒了。那位商人舉著雙手，嚇得不知所措。

探長走上前，摸了摸溫酒的錫壺，又打開蓋子，看見黃酒表面浮著一層黑膜，就說：「果然是中毒了！」

這時，中毒的老闆搖晃著身子說：「探長，救救我！他身上一定帶著解毒藥！搜出來……」

探長笑著說：「錯，他身上沒帶解毒藥！這酒是你做東請客的，他怎麼有辦法下毒呢？」

大家很吃驚，難道酒裡又沒有毒了？

nswers

毒酒是溫酒溫出來的。

這裡的錫壺大多是鉛錫壺，含鉛量很高。酒保把鉛錫壺直接放在爐子上溫酒，酒中就帶上了濃度很高的鉛和鉛鹽，多喝幾杯，就會出現急性中毒。

休息片刻
驢子檢查工作

驢子檢查工作，他對隨行人員說：「這地方的問題真夠嚴重的。你們看，蜘蛛大白天空張著網，一定是睡懶覺去了。」

「蜜蜂過去的表現還可以，可現在已經腐化了，成天泡在花叢裡。」

「啄木鳥的極端個人主義有目共睹！從不關心團體，成天砍樹，破壞林木，損公肥私……」

「表現好的太少了。我看就只有蒼蠅的表現還不錯，不怕髒，不怕累，一直唱著歌兒歡迎我們，充分展現了他真摯的感情和那麼一種可貴的精神。」

179 唐僧累了一天睡得正香，悟空為何非要把他叫醒？

180 有沒有坐著比站著高的動物？

181 什麼報，看的人不花錢，出的人卻要花錢？

182 味道鮮美，享用起來很舒服但可能會要命的湯是什麼湯？

183 軍火商無論如何也無法批量生產的軍火是什麼？

184 在哪個王國，當丈夫的天天吃素，卻允許當妻子的吃葷？

185 豪華遊艇上，一位乘客向船長憤怒地抱怨，特等艙裡居 然有老鼠，你猜船長怎麼說？

186 什麼話不能對糖尿病人說？

187 有四樣東西，只要得到其中一樣，也就同時得到了另外三樣？

188 什麼時候，小胖盼望被老師罰站？

189 你知道九曲十八彎的黃河的源頭在哪裡嗎？

190 一個饅頭去歐洲留學，回來後變成了什麼？

179 唐僧在夢中唸起了緊箍咒。

180 貓和狗。

181 電報。

182 迷魂湯。

183 糖衣炮彈。

184 蚊子王國（咬人的都是雌蚊子）。

185 船長很氣憤地說：「叫牠補票。」

186 甜言蜜語。

187 東、南、西、北四個方向。

188 窗外有足球賽時。

189 天上，「黃河之水天上來」。

190 麵包。

191 七嘴八舌是什麼意思？

192 一個雞蛋跑去松花江游泳，結果變成了什麼？

193 一個人生病了，用手摸臉，疼；摸頭，疼；摸耳朵，也疼。他到底是什麼病？

194 傳說中遇見白無常者活，遇見黑無常者死，那麼同時遇見黑白無常會怎樣呢？

195 王奶奶只花了一天的時間，就能從高雄掃到台北，她是怎麼做到的？

196 一個乒乓球掉進了一個杯子裡，在不碰球，不碰杯子，不借助外物的情況下，能把球弄出來嗎？

197 不借助任何交通工具，怎樣才能做到日行萬里？

198 睡美人最害怕得什麼病？

199 人們除了在耳朵上戴耳環之外，還經常用耳朵戴什麼？

200 掉進無底洞的人會摔死嗎？

201 有一種人喜歡整天搬弄是非，請問這是什麼職業？

191 其中一個人有兩個舌頭。

192 松花蛋。

193 手指骨折。

194 嚇得半死不活。

195 她在火車上掃的。

196 能，對著杯子吹氣。

197 站在赤道上不動。

198 失眠。

199 戴眼鏡。

200 不會，會餓死。

201 律師。

動動腦
子彈會拐彎嗎

　　一位被警方押送的罪犯趁員警去列車長那兒要求調換座位時，偷偷地跑掉了。他藏在車頭靠近發動機的位置，正暗自慶幸時，沒有想到他已被派來殺人滅口的殺手盯上。

　　列車在要經過一段坡度很大，且彎度也很大的地段時，列車播音員提醒廣大旅客要注意。當列車順利經過時，這位罪犯卻已經被槍殺而死。經警方調查，殺手是在列車車尾處射擊的，而罪犯卻在車頭，世界上還沒有射程這麼遠，而且子彈會拐彎的槍吧？

　　你知道這是怎麼回事嗎？

休息片刻
只有簽名

　　有一次林肯正滔滔不絕地進行演說，突然，他的助手遞給他一張紙條，上面只有兩個字「傻瓜」。

　　林肯瞄了一眼，知道這是有人在搗亂。他沒生氣，而是笑著對廣大聽眾說：「女士們，先生們，過去我常常接到許多忘記簽上自己名字的紙條，但是這一次我卻收到了一張光有『簽名』而沒有其他內容的紙條。」

Answers

　　殺手聽到廣播時，得到啟示，他躲在車尾，利用列車行進中轉彎形成的弧度，抓住時機開槍射擊。

休息片刻
倒楣的病人

　　有一個牙科醫生，第一次替病人拔牙，非常緊張。他剛把臼齒拔下來，不料手一抖，沒有夾住，於是，牙齒掉進了病人的喉嚨。「非常抱歉，」醫生說：「你的病已不在我的職責範圍之內，你應該去找耳鼻喉科醫生。」

　　當這個病人找到耳鼻喉科醫生時，他的牙齒掉得更深了。「非常抱歉，」耳鼻喉科醫生說：「你的病已不在我的職責範圍之內了，你應該去找腸胃科醫生。」

　　胃科專家用X光為病人檢查後說：「非常抱歉，牙齒不在胃和腸子裡，它肯定掉到更深的地方了，你應該去找肛腸科醫生。」

　　最後，病人趴在肛腸科醫生的檢查臺上，醫生用內視鏡檢查了一番，然後吃驚地叫道：「啊！天哪！你這裡長了顆牙齒，應該去找牙科醫生。」

Question

202 迄今為止，你見到過的最大的影子是什麼？

203 阿呆喝下感冒糖漿，才想起自己忘了把藥搖勻，醫生說過不搖勻達不到最佳效果，他該如何補救呢？

204 妞妞和茜茜長得一模一樣，可她們卻不是雙胞胎，這可能嗎？

205 小明的老師講的是什麼語，同學們還要邊聽邊猜？

206 世界上哪裡的大象最小？

207 含笑九泉是什麼意思？

208 阿吉是個喬丹迷，擁有喬丹第一代到第十二代的籃球鞋，你知道他最喜歡哪一雙嗎？

209 小湯姆寫信時，將收信人和寄信人的地址寫反了，信被寄回自己家裡，他怎樣才能不花半毛錢就把信寄給收信人？

210 鐵放到外面會生鏽，那金子呢？

211 有一件事情員警費盡了心思都無法調查出結果，你猜他們在調查什麼？

足智多謀

202	黑夜，那是地球的影子。
203	不停地翻跟斗。
204	她們是三胞胎中的兩個。
205	謎語。
206	書上的。
207	高興死了。
208	下一雙。
209	寫上「查無此人」把信退回去。
210	會被偷走。
211	犯罪的成功率。

1

足智多謀

212 減肥的時候最先瘦下去的是哪個部位？

213 樂樂上課打瞌睡，老師突然提問他：「岳飛是誰害死的？」你猜樂樂怎麼說？

214 菲菲的英語很不好，下個月她要去英國旅遊，會不會遇到很多麻煩呢？

215 開學以後最大的願望是什麼？

216 語文老師讓每個同學寫一首小詩，吉米不承認他寫的詩是從別的書上偷來的，你猜他的理由是什麼？

217 除了水資源污染、魚量減少之外，最令漁夫感到害怕的是什麼？

218 桌上放著一張紙，紙上寫著一個命令，但是，看得懂的人絕不能宣讀這個命令，請問紙上寫的什麼？

219 一個平時為人謙虛的人在什麼時候會變得目中無人？

220 教書育人是一件非常辛苦的工作，你知道最令中學語文老師頭痛的是什麼事嗎？

212 口袋。

213 不，不是我。

214 不會，英國人會感到很麻煩。

215 放假。

216 那本書上的詩還在那兒啊！沒丟。

217 沒人吃魚。

218 紙上寫著「不要唸出此文」。

219 睡覺的時候。

220 感冒。

Question

動動腦

斂錢的高僧

在某名寺，最近出了一件新鮮事：幾位高僧約定要焚身以顯佛法無邊，但要聚斂一定的錢財方能焚身。善男信女們紛紛捐錢物，並在約定的那日聚集在名寺廣場等候看高僧自焚。

只見高高的柴火架上，幾位高僧合手盤坐，僧徒們正要點火之際，一位官員忍不住上前和高僧們說幾句話，問：「你們難道真的要自焚嗎？」

高僧們一言不答，緊閉雙眼，但臉上露出痛苦之情。這讓官員心生疑問，喝令手下禁止僧徒點火。

果然其中有詐，那你猜到是怎麼回事呢？

Answers

約定焚身的幾位「高僧」用這種方式來斂財，然後給幾個小僧喝下迷藥，使其不能說話，不能動彈，替他們去死。

069

休息片刻
雞哪裡錯了

　　一個小夥子在生日那天收到禮物，是一隻會說話的鸚鵡。可是他很快發現這隻鸚鵡滿嘴髒話，非常粗魯，而且根本不懂禮貌。

　　他決心改變鸚鵡，每天對牠說禮貌用語，教牠文雅的詞彙，放輕柔的音樂，可是一點用也沒有，鸚鵡仍是滿嘴髒話。

　　一次，他氣極了，把鸚鵡扔進冰箱裡。幾秒鐘後，他聽到鸚鵡在裡面撲騰、叫喊、咒罵。突然，鸚鵡安靜下來了，一點聲音也沒有。半分鐘過去了，還是沒聲音。

　　他擔心鸚鵡給凍壞了，馬上打開冰箱。鸚鵡平靜地走出來，乖乖地站到他胳膊上，用非常誠懇的口氣說：「很抱歉，我惹你生氣了，以前是我做得不對，我決定痛改前非，再不說髒話了，請你原諒我。」

　　小夥子驚異於鸚鵡的轉變，還沒來得及說什麼，鸚鵡接著說道：「我能問問，冰箱裡面那隻雞做錯了什麼嗎？」

221 樂樂稱自己是辨認母雞年齡的高手，其絕招是用牙齒，你知道他是怎麼辨認的嗎？

222 大多數人都是用左手端碗，用右手吃飯，對吧？

223 孔子是中國偉大的什麼家？

224 一位游泳運動員成功地橫渡了英吉利海峽，當他登陸時，大家都為他喝彩，卻有一個人罵了他，那人說了什麼？

225 曉彤說她只用兩根火柴就能在桌上擺出一個正方形，你相信嗎？

226 在熱帶雨林中，奔跑速度最快的動物是獵豹嗎？

227 新版的紙幣怎麼張張印得不一樣？

228 如果有一台電腦能幫你完成一半的工作，你將怎麼辦？

229 有一位長相如恐龍的女子，居然讓兩位帥哥為她大打出手，你相信嗎？

230 敲鼓、買醬油、做零工這三個詞語中的動詞不能互換，然而有一個字可以代替所有的動詞，你知道是哪一個嗎？

221	把母雞吃了來判斷老嫩。
222	不對，用嘴吃飯。
223	老人家。
224	他說：「你不知道這裡有渡船嗎？」
225	能，把火柴放在桌角就行。
226	不是，熱帶雨林沒有獵豹。
227	編號不一樣。
228	再去買一台電腦。
229	相信，因為打輸的人要娶她。
230	可以用「打」字代替。

231 如果受到冤枉跳到黃河也洗不清，該怎麼澄清自己？

232 華盛頓小時候砍倒他父親的櫻桃樹時，父親為什麼沒有馬上打他？

233 樂樂是學校出了名的蹺課王，幾乎有課必逃，可有一節課，他從來不逃，你知道是什麼課嗎？

234 人在行走的時候，左右腳有什麼不同？

235 中國文化源遠流長，自唐朝以來有唐詩、宋詞、元曲、明清小說，那麼現在有什麼？

236 長鬍子的山羊是母羊還是公羊？

237 氫氣球裡裝的是氫氣，游泳圈裡是什麼？

238 一個人如何能在一天之內吃掉二十隻牛？

239 在禮拜天去教堂向神父懺悔的人，事先要做什麼？

240 汽車司機進入駕駛座後的第一個動作是什麼？

241 在廢除了死刑制度後，是誰授予了醫生一種宣判死刑的特權？

242 找到遺失的圖釘最有效的方法是什麼？

231 黃河太渾濁了，應該跳到澄清的湖裡。

232 因為當時他手上還拿著斧頭。

233 下課。

234 一前一後。

235 有參考書。

236 山羊都有鬍子。

237 是人。

238 吃的是蝸牛。

239 先做一件壞事。

240 先坐下。

241 癌症晚期。

242 光著腳走路。

動動腦
一宗奇案

被告的罪名是搶劫殺人，但是在審訊中，他卻口口聲聲說自己是清白的，而證人卻一口咬定他目睹被告犯了罪。

證人的證詞是這樣的：七月二十日晚上十時，我站在一個大樹後面，親眼看見被告在離大樹西邊三十公尺處的草堆旁作案，因為當時月光正照在嫌疑人臉上，所以我看的非常明白，就是他。

聽起來證人的話無懈可擊，但林肯卻根據這一證詞判定證人犯了誣告罪，而將被告無罪釋放了。

你能說出林肯作出這樣判決的科學根據嗎？

Answers

科學根據是：那一年陽曆的七月二十日是上弦月，十點鐘時月亮已經西沉，不會有月光。即使證人記錯了時間，把作案時間推前，月亮還在西天，月光從西邊照射過來，如果兇手面向西，藏在樹東邊草堆後面的證人是根本無法看到其面容的；倘若作案者面向證人，月光照在作案人後腦勺上，證人依然無法看到其面容。

分蘋果

　　媽媽交給小兒子兩個蘋果，並吩咐給他哥哥一個。

　　小兒子把大的一個留給自己，而將小的給了哥哥。

　　哥哥看見之後，對他說：「要是我，寧可自己要小的，把那個大的蘋果給你。」

　　「我知道你會這麼做，所以才拿那個大的。」弟弟應道。

Question

243 鱷魚和鯊魚都是十分兇狠的動物，你知道被鱷魚咬和被鯊魚咬之後的感覺有什麼不同嗎？

244 一名男子走進一間酒吧，向服務員要了一杯水。服務員從櫃檯底下拿出一把槍，指著他。這個男子說了聲「謝謝」。這是怎麼回事？

245 把你的左手放在哪裡，使你的右手無論如何也摸不到？

246 除了形態和大小之外，猴子和跳蚤最大的區別是什麼？

247 受了傷的小狗回家無比艱難，牠每向前走一步，就得向後滑兩步，但是就是這樣牠還是回到家了，請問牠是怎樣做到的？

248 學校裡最講禮貌的老師為何教他孩子髒話？

249 吉姆為何祈禱芝加哥變成新澤西州的首府？

250 偉大的獨立宣言是在哪裡簽的？

251 一九九〇年四月一日，一百六十人從芝加哥最好的電影院出來。發生了什麼事？

252 你的英漢詞典第一百頁第一個單詞是什麼詞？

243 沒人知道。

244 服務員見男子在打嗝，就拿出槍來，男子被嚇一跳，就不打嗝了，所以說謝謝。

245 放在右手肘關節上。

246 猴子可能長跳蚤，跳蚤不可能生猴子。

247 牠朝與回家相反的方向走。

248 他在教他們什麼話不能說。

249 因為他剛剛在地理試卷上這樣寫的。

250 在文件末尾。

251 電影散場了。

252 是英語單詞。

253 抽象派畫家在畫上簽名為何如此認真？

254 兩個人如何站在相距僅兩英寸的情況下而不碰到對方？

255 阿強已經獲得了全省的長跑冠軍，但仍然堅持練習，什麼時候他能像跑車一樣快？

256 一個人在挖坑時發現了一冰塊，裡面有兩個人。他立即知道他們是亞當和夏娃，他是怎麼知道的？

257 一個人正在工作，這時他的衣服被撕破了，這個人就死了。這是怎麼回事？

258 如果被稱為「美國之父」的喬治.華盛頓今天還活著，那麼他最為著名的將是什麼？

259 你能說出連續的三天，而不說星期一、星期二、星期三、星期四、星期五、星期六或者星期日嗎？

260 從四個不同方向開來的四輛車同時來到一個十字路口，開車的司機並沒有商量好誰先走，所以都同時開動了，但是他們並沒有撞在一起，這可能嗎？

253 這樣人們才知道他的畫哪裡是上面、哪裡是下面。

254 關上中間的門。

255 當他坐在跑車裡時。

256 這兩個人都沒有肚臍。

257 這人穿的是太空服,當時他正在太空行走。

258 長壽。

259 昨天、今天、明天。

260 可能,這四輛車都同時向右轉或向左轉。

休息片刻
打人的年紀

　　小明哭著向龍龍的爸爸告狀:「龍龍打我。」

　　龍龍的爸爸抓住龍龍,邊說邊打龍龍的屁股:「臭小子,你這麼點大就學會了打人!」

　　龍龍摸著疼痛的屁股問爸爸:「爸爸,我長到了你這麼大的年紀才可以打人,是嗎?」

1
足智多謀

動動腦
北極探險的險情

一位探險家來到北極探險。他很高興地發現了一棟愛斯基摩人造的房子，就住了進去。

晚上很冷，風呼呼地刮著。他生了一堆火，並在上面放了好多木柴，然後就舒舒服服地進入了夢鄉。可是，他再也沒有能夠醒來。幾個星期之後，人們發現了他的屍體。

人們發現，他所住的房子並沒有被風吹倒，他也不是被火燒死或者由於缺氧窒息而死的。那麼，探險家究竟是怎麼死的？

休息片刻
最聰明的交易

一個禿頭男人走進美容院。

「我能為您做點什麼嗎？」髮型師問。

「我想做頭髮移植，」那人回答：「可是我又怕疼。這樣吧！假如您能使我的頭髮看起來和您的一樣，而又不會讓我承受任何痛苦，我將付您五千美元。」

「沒問題。」髮型師回答，然後他迅速地剃光了自己的頭髮。

Answers

他是被凍死的。

愛斯基摩人造房子都是用冰塊疊牆的。探險家把火燒得太旺，結果把冰牆熔化了。

休息片刻
當駭客遇到電腦白癡

駭客：「我又來了！」

小白：「你怎麼總是在我電腦裡隨便進進出出？」

駭客：「你可以裝防火牆。」

小白：「裝防火牆，你就不能進入了嗎？」

駭客：「不是啊！我只是想增加點趣味性，這樣控制你的電腦讓我覺得很白癡耶！」

小白：「你天天進來，不覺得很煩嗎？」

駭客：「是很煩，你的電腦是我見過的最爛的一台了。」

小白：「不是吧！這可是名牌。」

駭客：「我是說你的電腦裡除了弱智遊戲就只有病毒了。」

小白：「哦！那你看到我的『連連看』了嗎？不記得裝在哪，找好久了耶！」

261 有人在雪地裡發現一名男子躺在地上，四周留下的唯一的線索就是在兩條平行線之間的一串腳印，那麼員警會把嫌疑人鎖定到什麼人身上呢？

262 在一瓶牛奶裡加個什麼可以使它重量減輕？

263 床上躺著一具男人屍體，床邊的地上有一把剪刀。已知這把剪刀和他的死因有關，但剪刀上沒有血跡，屍體上也沒有傷口，這是怎麼回事呢？

264 一個女人按照一個男人的要求，把他扔進了大海，沒想到一陣大風吹過，這個男人被吹回來了，這可能嗎？

265 小明在查字典，你知道他在查什麼字嗎？

266 無論真話、假話、大話、笑話，一個人就可以說，那麼什麼話必須和別人一起說？

267 阿羅在花鳥市場上買了一隻鸚鵡，店主說這隻鸚鵡可以重複牠所聽到的一切，可是阿羅對著鸚鵡說了一整天的話，鸚鵡一句話也沒說，可是店主也並沒有對他撒謊，這是怎麼回事？

268 一個男人死在郊外的空地上，旁邊只有一個包裹，身上沒有任何傷口，他是怎麼死的呢？

269 蓋樓要從第幾層開始蓋？

261 坐輪椅的人。

262 加個洞。

263 這張床是一張水床，兇手用剪刀劃破水床，把男人淹死了。

264 可能，男人生前留下遺願希望死後把骨灰拋向大海，大風吹過，骨灰被吹回來了。

265 不認識的字。

266 電話。

267 這隻鸚鵡是聾子。

268 他身邊的包裹是降落傘包，他從飛機上跳下來，結果降落傘沒打開。

269 從地基開始。

Question

休息片刻
牠在廚房已經十天了

梅爾先生喜歡吃魚,特別喜歡吃鮮魚。

一天中午,他沿著湖邊散步,心想這裡一定有好魚。果然,他看到附近一家餐館的黑板上寫著「供應鮮魚」,他立刻走進餐廳就座。一會兒,女服務生端上一盤魚,是兩條煎魚。

梅爾先生仔細觀察著盤中的魚,喃喃自語,卻不動手。

女服務生見了覺得很奇怪,她問道:「先生,還缺什麼?要不要鹽?」

「謝謝,不用了。」梅爾先生說完,又喃喃自語。

「那您為什麼不吃呢?」

「妳瞧,我現在正處於悲哀之中,」梅爾先生說:「我叔父八天前在這裡淹死了,我正在問牠,牠是否知道此事。」

「真有趣!」女服務生挖苦道,心想這人一定是瘋子,因為最近這裡根本沒淹死人。

「魚怎麼說呢?」她笑著問。

「牠告訴我說,八天前我叔父淹死的時候,牠不在水裡,因為牠在廚房已經十天了。」

原來如此

01 電影票五十元一張，小張遞給售票員一百元，為什麼售票員問都沒問就知道他要兩張票？

02 為什麼林書豪要抓皮卡丘？

03 有個人車子玻璃常被打破，雖然沒什麼東西被偷，但是光換玻璃就要花很多錢，於是他就想了一個點子，貼一張「車內沒值錢的東西」的海報在玻璃上，心想應該沒事了，誰知隔天起床，玻璃又被打破了，這是為什麼？

04 為什麼結婚戒指象徵著永恆？

05 彩色絲襪已經變成一種流行，為什麼紅色系列在某地銷售得最差？

06 一個人死了，出殯那天，他的家人哭喊：「爽啊……爽啊！」路人不解，問道：「你們爽什麼啊？」家人痛哭流涕：「爽死了……爽死了！」這是為什麼？

07 一個棉花糖去打網球，剛打了幾下就不想打了，為什麼？

08 太陽、星星、月亮中誰是男的？為什麼？

01 因為小張遞給售票員兩個五十元的硬幣。

02 因為他是火箭隊的。

03 打破玻璃的人想證實一下。

04 因為它沒有頭,也沒有尾。

05 因為這裡蘿蔔腿的女孩太多。

06 死的那個人叫阿爽。

07 因為渾身都是軟的。

08 當然是太陽公公了。

休息片刻
想跳舞嗎

　　我常光顧舞會,因為有些漂亮的女生會主動邀請男生共舞。

　　一次舞會上,我正坐著休息,耳邊傳來了柔和的聲音:「請問,你想跳舞嗎?」一個眉清目秀的女孩子向我走來,我心頭一震,趕緊站起來。

　　「沒什麼,我應該感謝你。」她微笑著說:「我現在終於可以坐下來了。」

09 媽媽叫小雨在家看門不要出去玩，為什麼小雨又能出去玩還可以繼續看門？

10 湖面上有一條船，船裡的男人正在釣魚，他把船底打了一個洞，可是船並沒有下沉，為什麼？

11 小馬家在六樓，為什麼他要在三樓停一下？

12 一個員警追一個小偷，到了一條巷子看到了一輛腳踏車，可是他倆都沒有騎，員警接著追這個小偷。他倆為什麼沒騎腳踏車？

13 在著名的中國古典文學《紅樓夢》中，多愁善感的林黛玉為什麼要葬花？

14 一隻猴子贏得了馬戲團的最佳表演獎，有三個獎品可以選擇：現金五千元、數位相機、夏威夷三日遊，猴子毫不猶豫地選擇了數位相機，為什麼？

15 路上，一坨黑色的屎遇到一坨白色的屎，十分嫉妒的說：「你憑什麼長得比我漂亮？」白色的聽完後卻委屈地哭了，為什麼？

09 他把門帶出去了。

10 湖面結冰了，打洞是為了釣魚。

11 三樓有人要搭電梯。

12 腳踏車沒氣。

13 反正閒著也是閒著。

14 因為它會自動變焦（蕉）。

15 人家是冰淇淋掉到地上了。

休息片刻
足球教練的問題

中日韓三國足球隊主教練一起來到天堂，詢問上帝各自的足球隊什麼時候才能得世界盃冠軍，上帝說：「韓國需要五十年。」

韓國教練大哭起來：「我是見不到了。」

上帝又說：「日本需要一百年。」

日本教練大哭起來：「我是見不到了。」

中國教練連忙問：「我們呢？」

上帝大哭起來：「我是見不到了！」

動動腦
林肯的反駁

在林肯參加總統競選的時候，競爭很激烈，不過林肯當時很受人們愛戴，有絕對的優勢可以當選。

這時，有一個競選對手對他進行了人身攻擊：「林肯先生，聽說你的奶娘是個中國人，那麼無疑，你具有中國血統了。」這個對手想激起當時一些反華人士對林肯的不滿，進而減少林肯的選票。

林肯笑了笑，然後對這個對手說了一句話，就駁倒了對方。你能想到他是怎麼說的嗎？

休息片刻
嘗過

母親叫兒子去買梨子，對他說：「要選最好的。」

兒子買了梨子回來，交給母親。

母親道：「怎麼這些梨子都缺了一角呢？」

兒子說：「我看不出哪一顆最好，所以都咬一口看看！」

林肯說：「你說得對，我的奶娘是中國人。不過，據有關人士透露，你是喝牛奶長大的，那麼無疑，在你的身上，也有牛的血統了。」

校園丟車記

學校裡自行車被偷的情況很嚴重，新車眨眼就沒了，不過有時運氣好，被偷的自行車隔幾天又會冒出來。

一日，小靜新買了一輛變速車，她逢人便炫耀說：「這車我上了最新式的鎖！」第二天，小靜上晚自習回來，一副委靡不振的樣子，手裡還捏了一張紙條，上面寫著：「別當這裡沒高手，車我借走了，過幾天還妳！」

過幾天，偷車賊真的把車還回來了。小靜很高興，但她擔心車被再次「借」走，遂買了十把大鎖，把車子五花大綁地鎖了個結實，還給賊貼了張紙條：「看你怎麼『借』！」

次日早晨小靜下樓的時候，發現車上多了五把鎖，鎖上還有一張紙條：「看妳怎麼騎！」

16 把一頭豬和一隻企鵝一起放進冰箱裡面，為什麼企鵝死了豬沒死呢？

17 人走在路上看見草叢，為什麼大聲呵斥？

18 易開罐為什麼不能和易開罐結婚？

19 九月一日為什麼會下雨？

20 猴子爬樹的時候為什麼每爬兩下再蹦一下？

21 螞蟻的牙齒為什麼是黑的？

22 妞妞參加呼啦圈大賽，她一直堅持到了最後一刻，呼啦圈始終沒有掉下來，可她沒有得到冠軍，為什麼？

23 阿強養了一條兇猛的狼犬，為什麼他從來不咬小胖？

24 一天，當一位著名的男歌星出現在熱鬧的街頭，卻沒人認出他來，為什麼？

25 某單位在去年中秋節提出環境保護的口號「不要讓嫦娥笑我們髒」，今年卻沒有，為什麼？

26 一個刮著寒風的早晨，有一位西裝革履的男人在河裡拼命游泳，這是為什麼？

16 因為冰箱沒插電，企鵝熱死了。

17 那對談戀愛的，嚴禁踏草坪！

18 因為易開罐心裡裝著可樂。

19 開學了，老天不想去。

20 因為腿只能蹬一下，手要分別爬兩下，才不會掉下來。

21 因為《不怕不怕》的第一句話是MAYIYAHEI（螞蟻牙黑）。

22 妞妞太胖，呼啦圈卡在腰上所以一直掉不下來。

23 狼犬愛吃瘦肉。

24 因為他忘了戴墨鏡。

25 因為嫦娥去年中秋就笑死了。

26 路過河邊時一失足掉進河裡了。

27 為什麼爸爸送給樂樂一份生日禮物，樂樂卻一腳把它踢開？

28 超人和女超人一起做伏地挺身，為什麼超人做完地上有一個洞，女超人卻有兩個？

29 一個人從五十層高的大樓上掉下來，重重地摔在了地上，為什麼沒有摔死？

30 大灰狼拖走了羊媽媽，為什麼小羊也一聲不吭地跟著去了？

31 為什麼吸血鬼從來不喝果汁或者蔬菜汁？

32 東東不小心把一瓶墨水灑在地毯上，被媽媽狠狠教訓了一頓，他覺得很委屈，為什麼？

33 在外地打工的阿明寄了封信回老家，還夾了一張自己的照片，為什麼家人受到以後卻遲遲不肯打開看呢？

34 飯桌上，阿牛和小胖居然說著說著就動起了拳頭，旁邊人為什麼不阻止他們？

35 明明不會游泳，為什麼還敢獨自到深水中去？

27 因為禮物是個足球。

28 超人用單手做伏地挺身，女超人用兩手做。

29 他在半空中就被嚇死了。

30 小羊還在媽媽肚子裡。

31 他害怕「汁」裡的十字架。

32 因為他覺得墨水不貴啊！

33 阿明把「勿折」寫成了「勿拆」。

34 因為他倆在划拳。

35 他是搭潛水艇去的。

馬克・吐溫與牧師

馬克・吐溫是美國著名的作家，幽默風趣。有一次，一位牧師在講壇說教，陳詞濫調，令人厭煩。正當牧師講得眉飛色舞時，馬克・吐溫站了起來打斷他的「佈道說教」：「牧師先生，你的講詞實在妙得很，只不過你所說的每一個字，我都曾經在一本書上看見過。」

牧師聽了以後，非常不高興地回答說：「這不可能，我的演講詞絕不是抄襲的，我以上帝的名義發誓！」

「但是，你說的每一個字確實都在那本書上面啊。」

「那麼，什麼時間請你把那本書借給我看一看。」牧師憤怒地說。

過了幾天，這位牧師果然收了一本馬克・吐溫寄給他的「書」。牧師看後哭笑不得。

不過，馬克・吐溫和牧師誰也沒說假話，那馬克・吐溫寄了本什麼書給牧師呢？

Answers

他寄的是一本字典。

牧師講的每一句話中的每一個字，字典裡怎麼會沒有呢！

司機與教授

有一天，司機對教授說：「我聽你講這門課不下五十次了，我能把你的講稿背下來。我敢說，這門課我也能上。」

「那好，我給你一個機會。今天我要去的學校，那裡的人還不認識我。我戴上你的帽子當司機，你就穿上我的外套去講課。」

到了學校，司機還沒走進講演廳，就被一群學生困住了，提了一堆他根本就不懂的問題。

司機忽然靈機一動，說：「這些問題太容易了！為了讓你們明白它是多麼容易，讓我的司機來為你們解釋吧！」

36 作文課上，老師為什麼問小白和小黃是不是親兄妹？

37 一座橋上立著一塊碑，碑上寫著「不准過橋」，但是很多人都不理睬，照樣過去，為什麼？

38 大學聯考放榜時，曉東榜上無名，卻一點兒也不難過，為什麼？

39 已經上幼稚園的月月去看望奶奶，對奶奶說：「以前的人真可憐，都生活在沒有色彩的世界。」月月為什麼會這麼認為呢？

40 一對健康的夫婦生出的寶寶為什麼沒有眼睛？

41 小玲撿到一個旅行團丟的幾樣東西，她一件也沒有歸還，媽媽還說她做得對，為什麼？

42 莉莉是個胖女孩，一年之後，她的體重一點兒也沒有減，為什麼大家都說她變苗條了？

43 大胖說他最喜歡過夏天和冬天，為什麼？

44 小明的一篇文章在全班同學面前朗讀，老師也說他寫得很用心，可他卻不敢拿給爸爸看，為什麼？

36 因為他倆寫的作文《我的媽媽》內容完全一樣。

37 這座橋的名字叫「不准過橋」。

38 曉東還在上初中。

39 因為月月翻看奶奶以前的照片，發現全是黑白的。

40 鳥生蛋。

41 因為她撿的是垃圾。

42 因為莉莉長高了十公分。

43 因為夏天有暑假，冬天有寒假。

44 他寫的是檢討書。

45 非洲大草原上的斑馬，為什麼不肯到城市裡來？

46 李太太家裡有三隻運轉正常、準確無誤的錶，可她仍然不知道現在是幾點，為什麼？

47 剛當兵的小馬投手榴彈為什麼總是不爆炸？

48 一個人拼命往前跑，一會兒左腿跳著跑，一會兒右腿跳著跑，一會兒蹲著跑，為什麼？

49 自從王主任上任之後，辦公室裡上班打瞌睡的現象徹底消除了，為什麼？

50 李大夫每次給病人看病，從來不開拿藥的處方，可每天來找他看病的患者仍然很多，這是為什麼？

51 小王用捕鼠籠在家抓老鼠，第二天一早發現籠子裡抓到一隻活老鼠，而籠子外面卻有兩隻四腳朝天的死老鼠，為什麼？

52 有隻小螞蟻在自己家附近玩耍，不久看見一頭大象慢吞吞走了過來，螞蟻一驚，連忙跑回家去，想了想又伸出了一條自己細細的小腿，請問為什麼？

45 牠怕人們往牠身上踩。

46 那三隻錶分別是電錶、水錶和瓦斯錶。

47 他丟的是練習彈。

48 他在三級跳。

49 因為他的鼾聲吵得別人無法入睡。

50 他是一位心理諮詢師。

51 外面那兩隻看到同伴上當，活活笑死。

52 牠想絆大象一跤。

動動腦
緝捕行動

在一次緝捕行動中，一名刑警緊追一名歹徒，就在刑警將要把罪犯緝捕歸案的時候，歹徒跑到了一個圓形的大湖旁邊，跳上岸邊唯一的一艘小船拼命地向對岸划過去。刑警不甘心就這樣讓歹徒逃走，他騎上一輛自行車沿著湖邊向對岸追去。現在知道刑警騎車的速度是歹徒划船速度的2.5倍。

請想想：在湖裡面的歹徒還有逃脫的可能性嗎？

休息片刻
買甲魚

爸爸囑咐小剛說：「你去買兩隻甲魚回來，記住要買活的。」

小剛問：「活的和死的要怎樣才能區分呢？」

爸爸說：「放在水裡能游動的，就是活的！」

過了一會兒，小剛空著兩手回來了。

爸爸奇怪地問：「你買的甲魚呢？」

小剛委屈地說：「您不是要我買活的甲魚嗎？我照您的話，把買來的甲魚放在河水裡想試試看是不是活的，但牠們竟然一下子都游走了！」

Answers

　　歹徒如果聰明，可以先把船划到湖心，看準刑警的位置，再立刻從湖心向刑警正對的對岸划。

　　這樣他只划一個半徑長，刑警要騎半個圓周長，即半徑的3.14倍，而刑警的速度是歹徒的2.5倍，歹徒能在刑警到達之前先上岸跑掉。

休息片刻
安全帽

　　路過一個十字路口停紅燈，一個媽媽揹著一個小孩，前面還載一個大一點的，被交通警察攔下來，警察說：「這位太太，妳的小孩沒戴安全帽也就算了，妳怎麼自己也不戴？這樣說不過去！」

　　媽媽說：「小朋友的這麼小買不到。」

　　警察說：「但是妳自己也要戴啊！」

　　媽媽說：「我幹嘛戴？萬一我的孩子出了什麼事，我也不想活了！」

53 一位老奶奶在看報，一隻蚊子正想要叮她，老奶奶手和腳都沒動，為什麼蚊子會突然死掉了？

54 一隻穿著防彈衣的鸚鵡在樹枝上跳舞，為什麼還是被獵人一槍打了下來？

55 小明學習古人鑿壁引光，為什麼被打得半死？

56 一條小河中有二十多隻青蛙在游泳，只有一隻青蛙穿了褲子，請問為什麼？

57 小逗號已經是中學生了，為什麼看了錶之後還不知道時間呢？

58 爺爺過大壽那天吃到了一個沒有蛋黃的雞蛋，很高興，為什麼？

59 三個人一起下田，其中一個人卻老站在那裡不動手，其他兩個人還不生氣，為什麼？

60 一個不會游泳的人掉進了水裡卻沒有淹死，為什麼？

61 明明今年期末考試得了第十名，為什麼比去年得了第五名還高興？

62 過了三十多個路口，為什麼都是綠燈呢？

53 老奶奶用皺紋把蚊子擠死了。

54 因為牠在跳脫衣舞。

55 隔壁是小美的浴室。

56 穿褲子的青蛙是澡堂服務生。

57 因為他看的不是手錶，是課程表。

58 因為吾皇（無黃）萬歲萬歲萬萬歲。

59 那是個稻草人。

60 他穿著救生衣。

61 因為今年沒有作弊。

62 紅燈要停車的，要過路口當然是綠燈了。

63 沒有女人不喜愛化妝品,那為什麼最不該送給女朋友的禮物恰好也是化妝品?

64 為什麼晚上不適合看歷史書?

65 老王經常給病重的人預測生死,所有的病人無論生死,從來沒有人說他預測得不準,為什麼?

66 一根樹枝上站著十隻大小一樣的小鳥,高度一樣,胖瘦也一樣,牠們排成一列,每一隻都站在前面一隻的正後方。一個獵人站在第一隻小鳥的正面開槍,為何前面九隻小鳥都沒事,最後面的那隻反而被打死了?

67 牛頓為什麼能發現萬有引力?

68 兩個人在沙漠中尋找水源,找到以後用水桶去提水,兩個水桶是一模一樣的,也都沒有損壞,可是其中一個人帶回來的水總比另一個人多一點,為什麼?

69 一條一公尺多寬的小路,兩旁是陡峭的絕壁,一個人被蒙上雙眼,捆住雙腳,只能像兔子一樣往前跳,竟然安全地通過了這條小路,為什麼?

63 因為這樣會使你永遠看不到她的真面目。

64 因為歷史人物都已經變成鬼，晚上看容易做噩夢。

65 不論老王預測病情如何，那些活下來的病人不會埋怨他猜得不準，死了的病人更無法埋怨他了。

66 最後一隻以為自己肯定不會被打中，就幸災樂禍地跳了起來，結果槍打出頭鳥。

67 因為他想知道到底是誰砸中了他的腦袋。

68 因為他每次都把自己的衣服浸在水裏弄濕，回來再擰乾。

69 因為兩旁的絕壁把小路夾住了，怎麼跳也跳不出去。

變換水果

　　三個人相互交換水果。甲對乙說：「如果我用六顆草莓換你一個柚子，那麼你的水果的數量將是我所有水果數量的兩倍。」丙對甲說：「如果我用十四顆葡萄換你一個柚子，那麼你的水果數將是我的三倍。」乙對丙說：「要是我用四個蘋果換你一個柚子，那麼你的水果總數將是我的六倍。」由此，你能說出他們各有多少個水果嗎？

紳士風度

　　徐小姐彩券中了大獎，這天她領回一大筆獎金，第一次見到這麼多錢，心裡實在有些緊張。由於習慣，回家她還是搭公車，車上人多很擠，買票時她掏了幾次口袋都沒掏出錢來。

　　「小姐，我幫妳買票吧？」身後傳來一個男士的聲音。

　　「謝謝，不用，我自己來。」徐小姐警覺地回答完，又開始從口袋掏錢。

　　「還是我來幫妳買吧！」身後的男士開始不耐煩。「我再不替妳買，妳還要沒完沒了地掏我的口袋多久？妳都掏了五次了！」

甲有11個，乙有7個，丙有21個。

設甲乙丙三人擁有的水果數量分別為a、b、c，則：

$2(a-5)=b+5$；$3(c-13)=a+13$；$6(b-3)=c+3$，

可知$a=11$，$b=7$，$c=21$。

採水果

有一天，老師帶一群小朋友到山上採水果，老師宣佈說：「小朋友，採完水果後，我們一起洗，洗完可以一起吃。」所有小朋友都跑去採水果了。

集合時間一到，所有小朋友都集合了。

老師：「小華，你採到什麼？」

小華：「我在洗蘋果，因為我採到蘋果。」

老師：「小美你呢？」

小美：「我在洗番茄，因為我採到番茄。」

老師：「小朋友都很棒哦！那阿明你呢？」

阿明：「我在洗布鞋，因為我踩到大便。」

70 媽媽讓小寶帶著足夠的錢去早餐店買饅頭，可是老闆死都不賣給他，為什麼？

71 一天晚上，老王走在回家的路上，突然路邊跳出一個持槍歹徒，要老王把身上的錢都交出來，老王身上帶了不少錢，很害怕，可他一分錢也沒交出來，為什麼？

72 為什麼說日本人很講究衛生？

73 凱達格蘭大道街上來往最多的是什麼人？

74 小丁在游泳池游泳，游著游著，為什麼水突然變深了？

75 大街上，有人跟阿丹說她的衣服怎麼沒扣衣扣，她卻不在乎，為什麼？

76 一個長寬各一公尺，深兩公尺的土坑，坑裡沒有水，為什麼有人不慎跌落下去淹死了？

77 鐵蛋把炸彈引爆了，自己也沒有躲避之處，卻沒有炸到自己，為什麼？

78 在今天的擂臺賽中，六歲的小琪為什麼能夠赤手空拳地打敗一個身強力壯的成年人？

70 饅頭還沒蒸熟呢！

71 老王當時就被嚇暈過去了。

72 日本人看見什麼東西，就説「要洗要洗」的。

73 行人。

74 因為有人剛在水裡撒了一泡尿。

75 她的衣服是用拉鍊的，不用扣。

76 因為那是糞坑。

77 他在玩電腦遊戲。

78 他們在比賽下棋。

休息片刻
代表夫人

　　在一次自助餐會上，年輕的妻子對丈夫道：「你已經去拿四次霜淇淋了，難道你不難為情嗎？」

　　丈夫說：「有什麼難為情的？我每次去拿時，都告訴他們說，我是幫妳去拿的呀！」

79 丁丁的身體並沒有什麼異樣，可為什麼丁丁比媽媽多了兩條腿？

80 泥鰍並不大，可是小強為什麼一定要用兩隻手抓泥鰍？

81 小芸去超級市場買東西，當時正是營業時間，警衛卻在門口攔住她不讓她進，為什麼？

82 妞妞平時最討厭狗，為什麼今天看見狗卻主動迎上去？

83 一家人正在看恐怖片，劇情進入最緊張的關頭，大家嚇得尖叫起來，可小英卻在一旁大笑，為什麼？

84 大草原上有各式各樣的動物，獅子為什麼偏偏要吃兔子？

85 胖妞每次和老公去買衣服，試完後老公總是不肯付錢，胖妞只好走了。這次老公卻很痛快地付了錢，為什麼？

86 除了愛吃樹上的樹葉之外，長頸鹿為什麼脖子那麼長？

87 小王正在河邊釣魚，等了很久好不容易出現一條魚，他反而掉頭就跑，為什麼？

79 因為丁丁是嬰兒，只能爬著走。

80 十拿九穩嘛！

81 因為那是出口。

82 那是熱狗。

83 小英在另一個房間看喜劇片。

84 牠老了，沒抓到別的動物。

85 因為胖妞試衣服的時候把衣服穿破了，不買不行。

86 因為牠愛出風頭。

87 過來的是條鱷魚。

兇器消失了

　　在女性專用的蒸汽浴室裡，一個高級俱樂部的女服務生被殺。死者一絲不掛，被刺中了腹部。

　　從其傷口判斷，兇器很可能是短刀一類的東西，可浴室裡除了一個空保溫瓶外，根本找不到其他看似兇器的刀具。因為案發時還有一名女服務生同在浴室裡，所以被懷疑為兇手。

　　但是當時在門外的按摩師清楚地看到，此人未帶任何東西一絲不掛地從浴室出來，而且直到十五分鐘後屍體被發現，再沒有任何人出入浴室。

　　試問，兇手究竟用的是什麼兇器，又藏在什麼地方呢？

Answers

　　兇器是用冰塊做成的鋒利的短刀，對著柔軟的腹部，用冰做的短刀殺人是完全可能的。

　　兇手為了不使冰融化，將其放入保溫瓶，再裝入乾冰帶進浴室，趁對方不備突然行刺。

休息片刻
本性難改

「親愛的，我非常愛妳，」丈夫對妻子說：「但是妳不要再對每件事都挑毛病了，這讓我快發瘋了。哎！我敢打賭，妳不能有一分鐘不挑毛病。」

「好吧，從現在開始。」妻子說道。

一會兒，她脫口而出說：「這房子裡熱得像地獄一樣。你為什麼總是把空調開得很小呢？」

「哈！我就知道妳一分鐘都不能忍。」丈夫不禁喊出聲來。

「好吧，」妻子承認說：「那我持續了多長時間？」

「三秒鐘。」

「三秒鐘，去你的！」妻子對丈夫吼道：「難道我沒有告訴過你不要買外國錶？那些錶根本不準！」

88 乞討的人為什麼要出現在熱鬧的街頭？

89 希特勒問一位占星學家：「我將死於哪一天？」為什麼占星學家說他將在猶太人的節日裡死去呢？

90 一個人非常有錢，他的資金沒有被凍結，卻什麼東西也不能買，為什麼？

91 為什麼現在的女孩子洗澡都不用肥皂要用沐浴露？

92 約會中，為什麼小麗一直生小剛的氣，小剛很委屈，他可什麼壞事都沒做啊！

93 為什麼齊秦的死忠歌迷要以「獵人」自居呢？

94 小李在公司說話一向謹慎，可最近他總是誇海口，你知道為什麼嗎？

95 曉月的爸爸是個好廠長，可大家都說他永遠當不上正廠長，為什麼？

96 阿牛第一次練習射擊，卻每次都能打滿靶，為什麼？

88 出來逛街的人身上都帶著錢。

89 因為希特勒不論死於哪一天，都將成為猶太人的節日。

90 他正在沙漠裡。

91 怕越洗越肥。

92 她正是為了這點才生氣啊！

93 因為齊秦是「一匹來自北方的狼」。

94 他剛去海口旅遊過。

95 她爸爸姓付，別人都叫他付（副）廠長。

96 因為他離靶子只有一公尺遠。

97 汪師傅有枝筆，經常使用，卻從沒寫過一個字，為什麼？

98 熱戀中的人為什麼喜歡在黑暗的地方談戀愛？

99 一隻貓頭鷹說牠可以在白天出門而不用戴墨鏡，為什麼？

100 一個人兩隻手各拿著一個杯子，同時摔下去，一個摔破了，另一個沒摔破，為什麼？

101 為什麼白鷺總是縮著一隻腳睡覺？

102 張大媽整天說個不停，可有一個月她說話最少，這個月她並沒有生病，這是為什麼？

103 路邊的電線桿上蹲著一隻猴子，為什麼司機小宋看到牠就停下車來？

104 有一家人在客廳裡，明明聽到有人喊「救命啊，失火了」，為什麼他們一家人誰也不動？

105 為什麼媽媽幾個月都沒給弟弟吃飯，而他卻依然健康成長？

106 莉莉能聽懂英國廣播電臺的廣播，為什麼英語考試還是不及格？

97 汪師傅是個電工，那枝筆是檢電筆。

98 因為愛情是盲目的。

99 牠是一隻瞎眼貓頭鷹。

100 因為一個是鐵的，一個是瓷的。

101 如果縮兩隻腳就會摔倒。

102 那是二月，因為二月只有二十八天。

103 他把猴子屁股當成紅綠燈了。

104 這是電視裡的人喊的。

105 因為弟弟在媽媽肚子裡。

106 因為她聽的是英文廣播電臺的中文廣播。

誰更饞

一次，阿凡提和同伴一起吃西瓜。他剛走了一大段路，感覺非常渴，於是便坐下來大吃起來。

同伴想取笑他，就偷偷把西瓜皮都扔到了他身邊，吃完西瓜後，一個人說道：「看！阿凡提的嘴多饞，西瓜皮堆了一大堆。」於是大家捧腹大笑起來。

這時阿凡提不慌不忙地說了一句話，大家都覺得同伴比阿凡提更饞，你知道他是怎麼說的嗎？

休息片刻
競選諾言

妻子和大女兒一邊整理妻子的嫁妝箱，一邊欣賞結婚禮服、舊相片和紀念品。

當看到二十五年前丈夫寫給妻子的一大疊整齊的情書時，女兒問：「這是什麼？媽媽。」

妻子答道：「你父親的競選諾言。」

nswers

「看來，我沒有你們那麼饞，要不你們怎麼連瓜皮都吃下去了呢？」

☕ 休息片刻
進步的原因

一個學生的數學成績很糟糕，無論用什麼方式，還是沒有起色，最後父母決定把孩子轉進一所天主教學校。

自從那天放學回家後，他每晚用功讀書兩個小時，出來吃晚飯又繼續讀書直到就寢，這樣的模式持續到第一次發成績單，他父母親打開成績單，讓他們驚訝的是數學成績居然是A，他們欣喜萬分地衝到兒子的房間，為他的進步激動不已。

爸爸：「是因為那些修女嗎？」

兒子：「不是。」

媽媽：「那是因為課前的禱告嗎？」「不是。」

爸爸：「還是因為不同教科書和教法？」「不是。」

媽媽：「喔！那麼是什麼原因呢？」

兒子：「進學校的第一天，我看見一個人被釘在加號上面，我知道，他們是玩真的！」

107 被恐怖分子追殺的某國王在逃亡的飛機上對同機的記者說：「我這次逃亡的目的地除了我以外全世界沒有第二個人知道。到達目的地的時候，各位一定會嚇一大跳。」但是有一名記者卻笑著說：「那可不見得。」他為什麼要否定國王的話呢？

108 新買來的羊毛衫上就有幾個洞，為什麼？

109 有一個非常棒的網站，提供免費的防毒軟體、音樂、MTV等下載，為什麼卻很少有人去呢？

110 明明考上了大學，有天晚上在學校裡他竟然看到了一個死去多年的熟人，為什麼？

111 有一天學生們正在小考，有一個學生答出來之後卻被老師訓了一頓，他的答並沒有錯，這是為什麼？

112 在火災中死裡逃生的一名女子因為失聰，所以消防員用白紙黑字寫出想問的問題，然而這個女子雖然看得到而且識字，卻沒有寫下隻言片語。試問，為什麼這名女子沒有寫下什麼，消防員就知道了答案呢？

107 因為那架飛機的駕駛員應該知道飛機飛往哪裡。

108 沒洞怎麼穿？

109 網站剛剛架好，知道的人太少。

110 他是學醫的，在解剖臺上看見了熟人的屍體。

111 因為他把答唸給全班同學聽。

112 因為她開口說話了。

休息片刻
獸醫的保證

　　有個人養了條狗，夜裡經常狂叫，吵得他睡不著。他懷疑狗生了什麼病，便帶著牠去找獸醫。

　　獸醫看了看說：「牠耳朵痛，你讓牠把這片藥吃下去就好了。」說著，遞給他一片藥。

　　這個人讓狗把藥吃了，可是，夜裡狗還是照樣狂叫。

　　他又跑去找獸醫。

　　「我再給你三片藥，」獸醫說：「一片你給狗吃，另外兩片你自己吃掉。我敢說，這樣你和狗總有一個會睡著的。」

113 小星是大家公認的窮光蛋，為什麼他卻可以日擲千金？

114 古代打仗時勝利方通常會讓失敗方雞犬不留，為什麼？

115 阿光的女朋友是個愛笑的人，沒事就見她笑得前仰後合，稍有一點小動作，也能逗得她咯咯笑。她和阿光去聽相聲時，但見台下觀眾捧腹大笑，卻只有她毫無反應，這究竟是為什麼呢？

116 有一男一女在車站裡打掃環境，其中那個男人的臉被灰塵弄髒了，另一個女人的臉卻沒有弄髒。但是為什麼去洗臉的是那個女的而不是那個男人呢？

117 人有兩隻耳、兩隻手、兩隻腳，但為何只有一個舌頭？

118 為什麼小明的語文老師從初一到初三總共只教了一篇課文卻沒有被學校辭退？

119 為什麼企鵝的肚子是白色的而背是黑色的呢？

120 小李的成績單週一才會發，為什麼週日晚上他就因為成績不好被爸爸訓了一頓？

113 因為他是銀行運鈔員。

114 打完仗給士兵加菜。

115 因為阿光的女朋友是外國人，聽不懂相聲。

116 因為那個女人看見對方的臉被弄髒了，以為自己的臉也被弄髒了，所以才去洗臉。

117 是為了讓人少說廢話。

118 初一到初三共三天，教一篇課文，是正常的教學進度。

119 因為企鵝的手太短，搆不著後背，沒法洗。

120 因為他爸爸是他的老師。

休息片刻
會送回去

丈夫從托兒所把孩子接回家，妻子驚訝地說：「親愛的，這不是我們的孩子呀！」

丈夫仔細一看，果然不是。他鎮靜地對妻子說：「的確不是。不過也無所謂，反正星期一我們會把孩子送回托兒所的。」

動動腦
被害者

有一個美麗的女孩在河邊洗澡，當她洗完後發現放在岸邊的衣服被人偷了。

關於這件事，受害者、旁觀者、目擊者和救助者各有說法，她們的說法如果是關於被害者的就是假的，如果是關於其他人的就是真的。

請你根據她們的說法判定誰是被害者。

瑪亞：「凱瑞不是旁觀者。」

凱瑞：「希爾不是目擊者。」

波西：「瑪亞不是救助者。」

希爾：「凱瑞不是目擊者。」

Answers

假設瑪亞是受害者,那麼波西的話雖然是對受害者說的卻又是真的,所以,瑪亞不可能是受害者。

假設凱瑞是受害者,那麼瑪亞和希爾的發言雖然是對被害者說的卻又是真的。所以,凱瑞不可能是受害者。

假設希爾是受害者,那麼凱瑞的話是對受害者說的卻又是真的,所以希爾不可能是受害者。

綜上可知,波西就是受害者。

休息片刻
讓狗接電話

男子養了一隻狗,但是很討厭牠,一直想把牠給扔了,不過這隻狗總是認得回家的路,扔了好多次都沒有成功。

有一天,男子駕著車再次棄狗,當晚打電話給他的妻子問:「狗回來了嗎?」

妻子說:「回來了。」

男子非常氣憤,大吼道:「快讓牠接電話,我迷路了!」

121 一群動物開完聚會後，衝進便利商店買東西，因為太吵，結果都被店員打出來了，卻獨留小羊在商店裡，請問這是為什麼？

122 蜘蛛愛上了蝴蝶，蝴蝶卻拒絕了，為什麼？

123 某天，有個人在大街上一直仰著頭站著，大家都以為天空中有什麼新奇的東西，於是都跟著抬頭往天上看，可天空中什麼也沒有，你知道那人為什麼仰著頭嗎？

124 下雪了，彎彎開了暖氣，關了門窗，為什麼還會感到冷？

125 大象的耳朵為什麼那麼大？

126 華華才一歲就經常偷吃東西，為什麼？

127 有一隻小狗從不咬人，可是從前天開始，人人見牠都害怕起來，這是為什麼？

128 為什麼冰山只有一角？

129 為什麼人的眉毛要長那麼高？

130 小明見到一隻蚊子死了，卻還在動，為什麼？

121 因為便利商店二十四小時不打烊（羊）啊！

122 因為他媽媽告訴他，整天在網上混的都不是好人。

123 因為他流鼻血了，仰著頭止血。

124 因為彎彎在屋外。

125 因為大象生活在熱帶地區，很需要扇子。

126 華華是一隻貓。

127 因為這隻狗患有狂犬病。

128 因為另一支角被鐵達尼號撞斷了。

129 長得低就成鬍子了。

130 風把牠吹動了。

131 雄螃蟹喝酒因為怕太太責怪,牠在身上噴了古龍水,同時又漱了口之後才回家,可是還沒進家門,大老遠就被等在家門口的老婆發現牠又喝醉了,為什麼?

132 有一個日本人把狗送到英國去培訓,學成歸來後,為什麼無論主人命令牠坐下還是走,牠都不聽?

133 螃蟹先生有一天喝得醉醺醺的回家,螃蟹太太一看就嚇得大叫一聲,昏了過去,你認為螃蟹太太為什麼會這樣?

134 寶寶沒病,他媽媽卻硬要帶他上醫院,為什麼?

135 從前有一個富翁,雇了一個窮人來給他打掃豪華的宮殿,但他只讓窮人打掃一部分房間。這個窮人為了給新雇主留下好印象,就自作主張打掃了所有的房間,擦拭了每一扇窗戶和每一件器物。不久後這個窮人就辭職了,你知道為什麼嗎?

136 一個人到外地出差,因事不能馬上回家,便寫信告訴妻子,為何妻子看到信後卻讓他馬上回家?

131 因為牠是直著走回來的。

132 因為這隻狗是用英語培訓的，聽不懂日語。

133 以為她丈夫被煮了……喝醉了臉紅。

134 因為寶寶要出生了。

135 這是阿拉丁的宮殿，窮人擦拭了神燈，燈神滿足他的願望給了他大量的財富，因此他辭職了。

136 因為字跡潦草，妻子只好請他自己來讀這封信了。

休息片刻
你想幹嘛

妻子對她丈夫在經濟方面管得很嚴。

有一天，妻子到娘家去，丈夫以為有機會出去花錢了。

他穿上最好的一件西裝，並在口袋裡掏來掏去，看看是否還有可花的零錢，忽然發現一張紙條，上面是妻子的筆跡：「你為什麼穿得這麼整齊，你想幹嘛？」

動動腦
諾曼地登陸前搜集情報

　　一九四五年，盟軍登陸諾曼第前的春末，為了搜集情報，美軍派出情報人員雅倫到德軍佔領區收集敵軍情報。

　　雅倫由飛機跳傘降落，不幸降落傘發生故障，使他墜落地面而致昏迷。

　　當雅倫醒來的時候，發覺躺在一間醫院中，那裡是一間特別病房，床上掛有一面美國星條旗，醫生、護士都說著滿口流利的美式英語。雅倫被弄糊塗了：到底他是被德軍俘虜了，還是被盟軍救回了呢？

　　這間美軍醫院，是真的還是偽裝的呢？雅倫必須自己做出判斷。他數了數美國國旗上的星星，上面共有五十顆，雅倫忽有所悟，找出了解答。

　　請你也判斷一下：這到底是真的美軍醫院，還是假的呢？

Answers

假的。

雖然美國在一八六七年購入阿拉斯加，一八九八年將夏威夷合併，但直到一九四九年，這兩處地方才分別被定為聯邦的其中一州。一九四五年，美國只有四十八個州，所以旗上也應只有四十八顆星星。

休息片刻
恐嚇信

百萬富翁的妻子收到一封恐嚇信，信上說，如果她不按照規定的時間和地點送去一萬元的話，將綁架她的丈夫。

富翁的妻子按要求將信封送到指定地點，信封內沒有裝錢，只有一張便條。

便條上寫著：「尊敬的先生，很遺憾，我沒有你們想要的一萬元，因為我丈夫對我非常吝嗇。如果你們能遵守諾言，事成之後，我將從遺產中給你們五萬元表示酬謝。」

137 一隻狼向山坡上的小男孩靠近，儘管媽媽在遠處喊他的名字，提醒他注意，小男孩還是被狼叼走了，為什麼？

138 一天晚上，格林太太正在織毛衣，格林先生在看電視。這時家裡的電話響了，格林先生去接電話，原來是個打錯的電話，格林先生很生氣，但是太太更生氣，你知道為什麼嗎？

139 某人到澡堂洗澡，第一次侍者瞧不起他，扔給他一條舊毛巾就走了，他洗完澡卻丟下一個金幣，於是當他第二次去的時候，侍者對他大獻殷勤，洗完他卻只掏出一個銅板，這是為何？

140 一位理髮師常給顧客講恐怖故事，他為什麼要這樣做呢？

141 四個人圍坐在桌子邊玩牌，沒有其他人在場，這四個人卻全部都輸了，這是為什麼？

142 小剛的數學成績很好，可是為什麼昨晚他做了一晚上作業，卻一道題也沒做出來？

143 螞蟻去沙漠旅行，為什麼沙子上沒有螞蟻的腳印，只有兩條線呢？

137 因為小男孩的名字太長了，媽媽來不及喊完他的名字他就被狼叼走了。

138 太太正在數針數，已經數到兩百多了，可先生對著電話那頭的人說了一個電話號碼，太太就忘記自己數到哪裡了。

139 你隨隨便便招待我，我也隨隨便便給小費。

140 因為顧客頭髮豎起來便於理髮。

141 因為他們在各自的電腦上玩撲克遊戲。

142 因為他做的是國文作業。

143 螞蟻是騎腳踏車去的。

休息片刻
初學上網

　　小玲剛學會上網，很喜歡與人聊天。有一天剛進入一個聊天室，一個網友問道：「你是男的還是女的？」

　　小玲打不出「女」字，想了一下後回答：「我是一個小姐。」

　　網友回了一句話：「謝謝妳的坦率。」

144 螞蟻從沙漠旅行回來，沒有通知任何人，朋友卻知道他回來了，為什麼？

145 曾經雄霸天下的恐龍為什麼會滅亡？

146 一名員警在熱鬧的大街上被一個惡賊毆打，卻沒有一個人出來幫忙，為什麼？

147 后羿為什麼要射太陽？

148 小明的狗不見了，他為什麼不讓爸爸寫一份尋狗啟事？

149 小強把牆壁弄黑了一大片，媽媽卻不生氣，為什麼？

150 為什麼愛斯基摩人住在北極？

151 傳說中有十個太陽，為什麼現在只有一個？

152 曉曉說哥哥唱歌能把鬼都招來，月月說不會，你猜為什麼？

153 兩根香蕉賽跑，為什麼本來在前面的那根後來輸了？

154 白天，孩子為什麼總是貪玩？

144 看見他停在樓下的腳踏車。

145 因為發生了大地震。

146 員警穿著便服，惡賊穿著偷來的警服。

147 因為古代還沒有發明空調。

148 因為狗不識字。

149 因為那是小強的影子。

150 因為他們是愛死寂寞（諧音：愛斯基摩）的人。

151 因為有九個太陽被齊秦拿去寫歌了（齊秦有一首歌叫《九個太陽》）。

152 因為太難聽了，鬼都會被嚇跑。

153 後面那根一著急，把自己的衣服脫了，結果自己一溜煙就滑倒了前面。

154 因為晚上要睡覺，沒時間玩。

誰穿了紅衣服

三個好朋友小紅、小綠和小藍穿著紅色、綠色和藍色的時裝走秀。

「真奇怪，」小藍說：「我們的名字是紅、綠、藍，穿的衣服也是紅、綠、藍，可沒人穿的衣服和她的名字相符！」

「真是個巧合！」穿綠色衣服的說。

從她們的談話中，你能判斷出誰穿了紅衣服嗎？

休息片刻
報復心理

亨利的妻子老是埋怨亨利沒有本事賺錢，不能讓她過著舒適的日子。

一天晚上，亨利嘔著氣看完電視後，準備上床睡覺，正在脫上衣的妻子命令他道：「快把窗簾拉上，別人看到，多不好意思！」

亨利回答道：「沒關係，別的男人要是看見妳的模樣，他會把自家的窗簾拉上的。」

根據她們的話，可以得知小藍穿紅色或綠色的衣服。而回答她的人穿著綠色衣服，所以小藍穿紅色衣服。同理，穿藍色衣服的一定是小綠，而穿綠色衣服的是小紅。

兒子會做政客

威爾遜先生決定做個小試驗，看兒子長大後會成為怎樣的人。

他在桌上放了三樣東西：一張十元的鈔票——代表銀行家；一本嶄新的聖經——代表教士；還有一瓶威士忌——代表敗家子。然後，他躲在窗簾後面偷看。

兒子吹著口哨進來了，一眼看見桌上的東西，連忙四下張望，證實室內無人後，先把錢對著亮處照了照，然後翻了翻新聖經，接著打開瓶塞聞了一下，隨即敏捷地把錢塞進口袋，把酒瓶夾在腋下，兩手捧住聖經，吹著口哨走了。

威爾遜不禁驚呼：「天哪！他要做政客了！」

155 小明最近在練習雜技，能夠將三個玻璃杯輪流拋起再接住，小強說：「這算什麼，我也會。你要是能將一杯水一滴不灑地拋起來再接住才是真厲害。」小明想了想，果真做到了。你知道他是怎麼做到的嗎？

156 南來北往的兩個人，一個人挑擔，一個人背包，他們沒爭也沒吵，也沒人讓路，卻順利地通過了獨木橋，這是怎麼回事？

157 玻璃杯不是木頭做的，但為什麼「杯」是「木」字旁？

158 豆豆出生才三個月就會走路，為什麼？

159 為什麼李大牛從來都不用筷子、湯匙或叉子吃飯？

160 星期一過去是星期二，星期二過去是星期三，星期三過去卻是星期六，這究竟是怎麼回事？

161 在公車上，有兩人正熱烈地交談，可周圍的人一句話也聽不到。這是為什麼？

162 美麗的公主結婚以後就不掛蚊帳了，為什麼？

155 先把杯子裡的水凍成冰。

156 南來北往實際上是同一個方向，一個跟在另一個後頭就行。

157 「木」字的旁邊是「不」字。

158 因為豆豆是一隻狗。

159 他是一個喝奶的嬰兒。

160 因為多撕了兩張日曆。

161 因為這是兩個聾啞人士在用手語交談。

162 因為公主嫁給了青蛙王子。

163 北極熊看起來行動遲緩，捕捉獵物時動作卻很敏捷。但是，牠抓不到剛出生的企鵝。你知道這是為什麼嗎？

164 李先生帶了外國製的高級新傘到公司來，回去時傘卻不見了。李先生不但不難過，反而很高興的樣子。究竟是為什麼呢？

165 一個教授有一個弟弟，但弟弟卻否認有個哥哥，為什麼？

166 在村旁的一棵大樹下，一位農民用兩公尺長的繩子拴住牛鼻子，將草料放在離大樹三公尺處。可是，沒過多長時間，牛就把草料吃光了，繩子沒解開，也沒斷，這是怎麼回事？

167 袋鼠與猴子比賽跳高，為什麼猴子還沒開始跳，袋鼠就輸了？

168 有一次，武奶奶買了一隻狗，買了一籃子骨頭，她休息時，用一條五公尺長的繩子將狗拴在路邊樹上，將骨頭放在離狗八公尺遠的地方，但過了一會兒，她發現骨頭被狗叼走了，你知道為什麼嗎？

163 因為北極熊在北極，企鵝生活在南極。

164 李先生是專門賣傘的，拿到店裡的傘當天都賣掉了。

165 因為教授是女的。

166 因為農民沒有把繩子的另一頭拴在樹上。

167 袋鼠雙腳起跑，違反了比賽規則。

168 骨頭被別的狗叼走了。

休息片刻
校正手錶

　　布朗先生經常愛跟別人吹噓自己的身體如何結實，但是事實上並非如此。

　　一天他偷偷地上醫院看病，不巧被一位同事撞見了。第二天，同事便向周圍的人揭穿布朗先生自稱強健的謊言。

　　這時，布朗先生正從外面走來。「布朗先生，你曾說過你的身體像鋼鐵一樣結實。可是我昨天親眼看

見大夫給你測脈搏……」

「這……」布朗先生微微怔了一下，但馬上恢復鎮定地回答道：「你說錯了，大夫是根據我的脈搏跳動校正他的手錶呢！」

園藝家是個騙子

「我要發財了！」約翰高興地告訴他的朋友波洛偵探。「我剛認識了一位園藝家。他說只要我肯出五千美元，他就賣給我一盆花。這種花叫球莖紫丁香，它可是世界上極其罕見的一年生植物。」約翰繼續興致勃勃地說：「那位園藝家告訴我，每年這盆植物開花結果之後，我都可以把它的種子拿去出售。由於這種植物十分罕見，一定能賣出好價錢。」

「省省吧！」波洛打斷了他的話。「這個園藝家是個騙子。」

波洛是怎麼知道的？

一年生植物的壽命只有一年，這是每個園藝家都知道的基本常識。一年生植物的全部生命現象（發芽、生長、開花、結果、死亡）都會在一年內出現並結束，所以它絕對不可能年年開花結果。

借錘子

很久以前，有兩個鄰居，一個叫佐藤，一個叫青木。

有一天佐藤叫傭人去青木家借錘子，傭人來到隔壁青木家：「勞駕，我主人想向你借把錘子，敲幾根釘子。」

「好，那釘子是鐵的，還是木頭的？」

「是鐵釘子。」

一聽是鐵釘子，青木便說：「真不巧，錘子剛被人家借去了。」空手而歸的傭人，把經過告訴了主人。

佐藤大聲嚷起來：「世界上竟有這種吝嗇鬼！釘子還要問鐵的、木頭的？有鐵錘子也捨不得借，好像一用就會壞掉！真是的，只好拿我自己的錘子來用了。」

169 有一個專門收藏世界名著的美術館，替每張畫都投了巨額保險以防失竊，但是只有一幅畫完全沒有投竊盜險。那是非常有名的畫家所畫的一幅畫，也是美術館數一數二的熱門展示品。為什麼沒有投保呢？

170 為什麼漢子不出門？

171 英國國王為什麼是女性？

172 為什麼父親一發現皮夾裡的錢數目少了一半後，便一口咬定是兒子幹的好事？

173 狗和貓都會叫，為什麼魚兒從來不說話？

174 某家醫院的醫生在看病時，絕對不向患者本人詢問病情，一定詢問陪同前來的人。為什麼呢？

175 俊俊逢人誇口說，自己班上全都是第一名的優等生。俊俊的班級並非只有一名學生，但是他也的確沒有說謊，你能想像這到底是什麼樣的情況嗎？

176 小江可以金雞獨立地站兩個小時以上，為什麼雙腳卻無法在一張報紙上站一分鐘？

169 那是一幅巨大的壁畫，偷竊技巧再高明的人也不可能連美術館一起偷吧？

170 因為下雨了。

171 因為英國男士都是紳士，講究女士優先。

172 因為老婆不會只拿走一半。

173 因為魚兒怕被水嗆著。

174 因為那是一家動物醫院。在小兒科或病人無法回答的情況下，醫生當然是向隨行人員詢問患者的病情，但是在普通的醫院，醫生不會「一定」對所有患者這麼做。

175 因為這一班的學生都剛入學，而且每一個都是來自各校第一名的優等生。

176 因為報紙貼在牆上。

177 自古以來男人都稱女人是「禍水」，可為什麼男人還是要娶女人呢？

178 豬為什麼沒完沒了地吃？

179 空襲時為什麼要躲在地下室？

180 為什麼蝙蝠會經常倒吊著？

181 為什麼關羽比張飛死得早？

182 有個地方發生了火災，雖然有很多人在救火，但就是沒人報火警，為什麼？

183 某人買了一輛車，兩年後卻以更高的價錢賣了出去，為什麼？

184 一個並非神槍手的人手持獵槍，另一個人將一頂帽子掛起來，然後將持槍人的眼睛蒙上，讓他向後走十步，再向左轉走十步，最後讓他轉身對帽子射擊，結果他一槍就打中了帽子，這是怎麼一回事？

185 湯姆應該把遊艇開到紅海去，卻到了黑海，為什麼？

186 小力為什麼只買白巧克力？

177 因為因禍得福。

178 因為牠想成為一隻肉豬。

179 以後考古時方便。

180 因為牠怕吃多了胃下垂。

181 因為關羽臉紅，紅顏薄命。

182 因為是消防隊著火。

183 這個車是古董車。

184 因為另一個人將帽子掛在他槍口上。

185 因為湯姆是色盲。

186 因為商店裡沒有黑巧克力。

分梨

　　小花貓家裡來了五位夥伴。花貓媽媽想用梨來招待這六位小朋友，可是家裡只有五個梨，怎麼辦呢？

　　只好把梨切開了，可是又不能切成碎塊，花貓媽媽希望每個梨最多切成三塊。

　　請問：給六個夥伴平均分配五個梨，每個梨都不許切成三塊以上，花貓媽媽是怎樣做的呢？

最佳人選

　　一個身材弱小、面貌和善的男子去應徵保全的職務。

　　雇主打量了他一會兒，說道：「我們需要的是一個以小人之心度君子之腹的傢伙，他應該疑心任何人都是壞人；他的眼神要炯炯有神，睡覺的時候也應睜著一隻眼；應該有機警過人的聽覺，極微小的聲響也瞞不過他；他應該有強壯的身軀，殺氣騰騰的個性，誰侵犯了他，他會立刻變成惡魔般的人物才對。」

　　「那麼，讓我妻子來應徵吧！」那小個子回答。

Answers

　　梨是這樣分的：把三個梨各切成兩半，每個夥伴先分得半個梨。另兩個梨每個切成三等份，這六個三分之一梨也分給每個夥伴一塊。於是，每個夥伴都得到了半個梨和一個三分之一梨，六個夥伴都平均分到了梨。

休息片刻
弄巧成拙

　　老闆：「積壓了兩百條夏季男褲，我該怎麼辦？」

　　代理人：「寄到外地去。」

　　老闆：「那裡現在也不會有人買。」

　　代理人：「不至於，只要包裝得好。我們給顧主們寄十條一包的樣品，發貨單上寫八條，假裝我們搞錯了，但價格仍按十條算，顧主就會高興，以為占了便宜，就會把貨留下。」

　　老闆覺得主意很妙，貨包和發貨單寄出去了，三天後，老闆對代理人大聲吼道：「蠢貨，你瞧！你可把我們給坑了！沒有一個顧主把貨留下的，而且只給我們退回來八條褲子！」

187 在某歌星舉行的露天獨唱晚會上，觀眾對晚會極不滿意，卻又掌聲不斷，為什麼？

188 黑手黨為什麼喜歡戴白手套？

189 林先生大手術後換了一個人工心臟。病好了後，他的女友卻馬上提出分手，為什麼會這樣？

190 妙手神偷把附近一些有錢人家的金銀珠寶偷得一乾二淨，為什麼唯獨一家既無防盜設備，也無保安人員的財主沒受到光顧？

191 小王知道問題的答卻不斷地追問別人，為什麼？

192 一個人買了一雙皮鞋，但他付帳後沒能走出那家鞋店，為什麼？

193 一天，毛毛爸爸身無分文，但是他把毛毛喜歡的東西帶回家了。這是為什麼呢？

194 打仗時拿破崙高喊：「衝啊！」為什麼他的士兵原地不動？

187 那是觀眾在拍蚊子。

188 因為手太黑。

189 因為他沒有真心愛她。

190 因為那是他自己的家。

191 因為他是老師。

192 因為他是坐著輪椅出來的。

193 因為他爸爸是玩具店老闆。

194 因為他喊中文，法國士兵聽不懂。

休息片刻
遲到

　　兩個小男孩上學遲到了，其中一個向老師解釋說：「我做夢到海外旅行去了，訪問了那麼多國家，所以我沒法按時回來。」

　　另一個接著說：「我遲到是因為去機場接他，他老是不回來，等的時間太長了。」

195 「咯咯！咯咯！」母雞為什麼叫呢？原來牠下蛋了。「做得很好！」公雞聽了，一邊誇獎母雞，一邊去參觀自己的勝利成果。這一看不要緊，公雞便氣勢洶洶地追趕母雞，聲稱要修理牠。為什麼？

196 一個逃犯闖進了一位化妝師的家，逼著化妝師為他化妝，以便逃出這個城市。化妝很成功，連逃犯自己都沒認出自己，但逃犯一走到大街上就被抓住了，為什麼？

197 可哥的爸爸是天文學家，但是有些星的知識卻掌握得遠不如可哥多，為什麼？

198 老兵甲偷用了新兵乙的牙刷，新兵乙有肝炎，為什麼老兵甲卻沒有被傳染？

199 為什麼金魚看上去老是傻乎乎的？

200 君君的媽媽燙了頭髮回家，卻沒有人發現，為什麼？

201 一頭兇猛的大獅子正餓得不行，可小明從牠身邊走過卻平安無事，為什麼？

195 因為母雞下了一個鴨蛋。

196 因為化妝師是照著另一個通緝犯的照片幫他化妝的。

197 因為可哥是個「追星族」。

198 因為老兵甲是拿牙刷刷皮鞋。

199 因為牠腦袋裡灌水了。

200 因為家裡人都沒有回家。

201 因為獅子被關在籠子裡！

休息片刻
小偷

　　某君搭公車常掉錢包，一天上車前，某君把厚厚的一疊紙摺好放進信封，下車後發現信封被偷。

　　第二天，某君剛上車不久，覺得腰間有一硬物，摸出來一看，是昨天的那個信封，信封上寫著：「請不要開這樣的玩笑，影響正常工作，謝謝！」

綁匪是誰

某公司老闆的兒子被綁架，對方要求拿十萬美元來交換。綁匪在電話中說：「你把錢包好，用普通郵件在明天上午寄出，我的地址是⋯⋯」

老闆馬上報了案。為了不打草驚蛇，員警化妝來到罪犯所說的地址。可奇怪的是，這兒有地區名、街名，卻沒有罪犯說的門牌和收件人。

員警經過研究，馬上確定了嫌疑犯，並很快找到了證據，最後成功將其抓獲，救出了人質。

這個綁匪究竟是什麼人呢？

天生一對

丈夫與妻子一起去渡假，兩人正興高采烈地坐在臥鋪車廂裡。

「哎呀！」妻子突然叫了起來。「糟了！出來時太匆忙，我忘了把熨斗的插頭拔掉，家裡會不會失火了？」

「別擔心，」丈夫回答：「正好我也忘記關浴室的水龍頭了。」

nswers

綁匪是郵差。

因為在沒有門牌和真實姓名的情況下，只有他能安全收到錢，但如果是掛號信就不行了，所以他要求用普通郵件。

光榮

房東氣勢洶洶地衝進了畫家的房間：「先生，我今天的話是對你的最後通牒，你的房租絕不能再拖欠了！」

「請你不要來打擾我的工作，」正在埋頭繪畫的畫家回答說：「老實告訴你，我住在你的房間對你是莫大的光榮！你知道，以後當我不再住在這裡的時候，人們將會說『這房間曾經住過一位偉大的藝術家』，這不就是你的光榮嗎？」

「我也老實告訴你，」房東沒有退縮。「假如你今晚還不付房租給我，那麼我明天便可以得到這份光榮。」

202 大冰學曹沖用木船秤象,結果還是沒有秤出大象有多重,你猜為什麼?

203 玲玲吃瓜子不吐殼,為什麼?

204 某電影院正上映一部幽默動作喜劇片。奇怪的是,該劇男主角越是搞笑,台下觀眾越是悲傷落淚,這到底是怎麼回事呢?

205 王老闆養了一些紅金魚和一些黑金魚,他發現紅金魚吃掉的飼料是黑金魚的兩倍,這是什麼原因?

206 一條繩子被一刀剪斷了,但它仍是一條完整的繩子。這是為什麼?

207 大開在家裡,發現還未到下午五點鐘天就完全黑了,這是為什麼?

208 張總經理對公司的會計婷婷說話時,為什麼總是要低下高傲的頭?

209 為什麼有人說:世界上分配得最公平的東西是「良心」?

202 因為大象不肯上船。

203 因為她吃的是剝了殼的瓜子。

204 因為該電影正是為悼念過世的男主角而特別播出的紀念影片。

205 因為紅金魚的數量是黑金魚的兩倍。

206 因為這條繩子起初是結成圓圈形的。

207 因為鐘慢了。

208 因為張總經理個子高，婷婷個子矮。

209 你聽說過有人說自己沒有良心了嗎？

210 外面下著傾盆大雨。有兩個大人共撐一把傘在街上轉來轉去走了半天，卻只有一個人弄濕了褲子，為什麼？

211 小黃買了十條金魚放在魚缸裡，為什麼十分鐘後金魚全死了？

212 螳螂請蜈蚣和壁虎到家中做客，煮菜的時候發現醬油沒了，蜈蚣自告奮勇出去買，卻久久未回，究竟發生了什麼事？

213 有一天飛機失事墜落。A報紙報導人員全部死亡，只有一名乘客獲救；B報紙報導真是悲慘，只有飛行員一人生存。C看了報導後覺得很奇怪，就打電話至兩家報社詢問，但是兩家報社都沒有誤報。到底是怎麼一回事？

214 小偉的媽媽知道小偉明年要去外國留學，為什麼從今天就開始因這件事睡不著覺了呢？

215 小郭不會游泳，為什麼還敢到深水中去？

216 小水骨瘦如柴，患有胃病，可是他每週要去兩次眼科醫院。請問這是為什麼？

217 停電以後為什麼仍然可以看電視？

210 因為另一個人穿的是裙子。

211 因為魚缸裡沒放水。

212 打開門後，發現蜈蚣還坐在門口穿鞋子。

213 倖存的這位乘客其職業就是飛行員。

214 因為明天就是新的一年了，小偉明天就要出國了。

215 因為小郭坐著潛水艇。

216 他是個眼科醫生，他在眼科醫院每週出診兩次。

217 因為隨時都可以看到電視機。

動動腦
及時回去

有三個士兵請假出去玩，但按規定他們必須在晚上十一點趕回去。他們玩得太高興了，以至於忘記了時間，當發現的時候，已經是十點零八分。

他們離兵營有十公里的距離，如果跑著回去需要一小時三十分，如果騎自行車回去要三十分鐘。但他們只有一輛自行車，並且自行車只能載一個人，所以必須有一個人要跑。

那麼，他們能全部及時趕回去嗎？

休息片刻
指明真凶

浩克經常酒後鬧事，為此多次上法庭。

這天，他又酒後開車，壓死了一頭牛，撞倒了一堵牆，被送上法庭。法官聲色俱厲地斥責：「你每次來這裡，都是酒精的作用！你要知道，酗酒有害！你落到這個地步，都是酒精造成的！」

聽完這段話，浩克竟興高采烈地答道：「多謝您的開導！別人都說我是肇事的壞蛋，只有您指明了真凶！」

Answers

能。

首先，讓士兵甲跑步，士兵乙和丙騎車子，騎到全程三分之二處停下，士兵乙再騎車子回去接甲，士兵丙這時往營區跑。士兵乙會在全程三分之一處接到甲，然後他們騎著車子往營區前進，他們最後可以和士兵丙同時趕到營地。

按這種走法，他們需要用時五十分鐘，所以可以提前兩分鐘趕回去。

休息片刻
學游泳

小美第一次學游泳，可是沒過多久，她就向教練說：「我們，我們今天就練習到這裡吧！」

教練感到奇怪，心想「這句話應該是我說的吧」，便問小美：「為什麼這樣說呢？」

這時小美低著頭，不好意思地說：「因為我胃口不大，實在已經飽到喝不下去。」

218 今天，賣報的三毛賣了一百份定價十元的報紙，但只收入幾塊錢，為什麼？

219 娟娟與媽媽都在一個班裡上課，這是為什麼？

220 小韓不小心把一枚硬幣吞進了肚子裡，他為什麼十年後才動手術取出來呢？

221 為什麼胖子比瘦子怕熱？

222 小麗屬於高度近視者。但是今天的視力檢查，她很有把握兩眼的檢查結果都是視力二點零，因為她把那個視力檢查表都背下來了。可是才剛開始檢查，她就出現錯誤。為什麼？當然視力表和她背的表是一樣的。

223 小偉二十多年一直賣假貨，為什麼大家卻認為他是大好人？

224 小鄭的數學成績很差，幾乎是人人都知道的，但還是有人找他算，為什麼？

225 有一個眼睛瞎了的人，走到山崖邊上，突然停住了，然後往回走。這是為什麼？

218 因為他賣的是舊報紙。

219 因為一個是學生，一個是老師。

220 因為當時不急著用。

221 因為曬的面積大。

222 因為小麗看不到護士拿的指示棒指在什麼地方。

223 因為他賣的是假牙和假髮。

224 因為小鄭是占卜專家，人們找他來算命。

225 因為他只是瞎了一隻眼。

休息片刻
委婉

　　一位顧客坐在一個高級餐館的桌旁，把餐巾繫在脖子上。餐館經理對此很反感，就悄悄叫來一個服務生囑咐說：「你要讓這位紳士懂得，在我們餐館裡，這樣做是不允許的。但是要注意，話要儘量說得委婉些。」

　　服務聲走到那個顧客的桌前，非常有禮貌地問道：「先生，您是刮鬍子，還是理髮？」

Question

接待者

古時候有人宴請賓客，門口有接待者，口齒十分伶俐。

第一位客人來了，他問：「先生怎麼來的？」

客人答道：「騎馬來的。」

接待者恭維道：「啊！威武得很！」

第二位客人來了，說：「坐轎來的。」

接待者一臉尊敬的模樣：「啊！堂皇得很！」

第三位客人來了，說：「乘船來的。」

接待者立刻換了一副風雅的面孔：「啊！瀟灑得很！」

輪到一位聽了三次精采寒暄的客人，他想刁難一下接待者，大聲說道：「我爬來的。」

不料接待者不假思索地答道：「啊！穩當得很！」

最後一個客人說：「我是滾來的。」

接待者毫不猶豫的說：「啊！周到得很！」

異想天開

01 一個人在漆黑的路上行走，沒有帶手電筒，也沒有帶打火機，卻看見五十公尺遠的地方有一個錢包，為什麼？

02 小文和小鵬兩人為了一點小事打起架來，小文的頭髮被抓斷了幾十根，但小文一點也不覺得痛，請問為什麼？

03 圓圓點了一份全熟的牛排，但是一刀切下去居然流出血來，為什麼？

04 有些學生遇到難題就愛咬筆頭，你知道這是為什麼嗎？

05 大彪養的豬在達到最重的時候，他卻不賣不宰，為什麼？

06 強強在一所學校裡經常打人，卻成了學校的優秀生，這是怎麼一回事？

07 天天在地上撿到一塊錢，帶到學校交給老師，老師問明情況後又把錢還給了天天。老師為什麼這樣做？

08 理想小學有兩位同班同學的姓名完全一樣，老師每次點名，卻從來沒有把他倆混淆過，這是什麼緣故呢？

01 路漆黑不代表是夜晚，在白天不用任何工具都可以看見的。

02 小文是禿子，被抓斷的是他戴著的假髮。

03 因為不小心切到手了。

04 因為筆頭沒有墨水。

05 因為豬懷孕了，有了小豬當然不會賣。

06 強強是一所體育學校裡拳擊班的學生。

07 因為天天的錢是在家裡撿到的。

08 因為這兩位同學的名字中有一個字是破音字，寫出來時他們的姓名一樣，叫起來還是有分別的。

09 英國學生約翰到中國學習漢語,他對老師說: 「中國學生真勤奮。」你知道為什麼嗎?

10 小明一邊走路一邊注視著自己的腳前方,可還是被一塊大石頭絆倒了,為什麼?

11 某位作家剛剛推出了一本新書,很多人看過之後都說這本書不好看,為什麼還有那麼多的人買來看?

12 家裡裝修,爸爸買回來一幅靜物畫掛在客廳牆上,但奶奶總說太貴,為什麼?

13 一個剛剛拿到駕照的女孩沿著錯誤的方向來到一條單行道上,卻並沒有違規,這是為什麼?

14 有個人得的並不是絕症,醫生為什麼說他無藥可救?

15 小李當了很多年的司機了,可他開車遇見交叉道還總是忘記停車,為什麼?

16 阿羅買了一張彩券,中了頭獎,他立即去領獎,卻沒領到,為什麼?

17 兔子和烏龜進行第三次龜兔賽跑,兔子沒有睡覺,終點也不在水裡,為什麼還是輸了?

09 因為一路上他看見很多牌子，上面寫著「早點」。

10 因為他是倒著走的。

11 因為都想看看為什麼不好看。

12 因為果盤裡的水果畫得太少。

13 因為她是走著來的。

14 因為他沒錢買藥。

15 因為他原來是火車司機。

16 因為沒到兌獎時間。

17 因為這次比賽的是一隻忍者龜。

分辨礦石

科學家讓助手辨認一塊礦石。

甲助手說：「這不是鐵，也不是銅。」

乙助手說：「這不是鐵而是錫。」

丙助手說：「這不是錫而是鐵。」

科學家最後說：「你們之中，有一人兩個判斷都對；另一個人的兩個判斷都錯；還有一人的判斷一對一錯。」

這塊礦石到底是什麼？

休息片刻
巧合

一日，炮兵連訓練。新兵先後打了三發炮彈，頭兩發落在靶子附近，第三發卻偏出了十萬八千里，落在一塊菜園裡。

連長大驚失色，趕忙帶人去查看。

只見菜園中央站著一個人，衣服被炸得支離破碎，一臉漆黑，只露出兩隻含著淚的眼睛，委屈地說：「你們怎麼這樣，偷棵白菜就用炮彈炸呀？」

173

Answers

這塊礦石是鐵。

可採用假設的方法推理出來。如假設甲兩個判斷都對，那麼乙、丙的判斷都有一個是正確的，與老師的結論矛盾。所以，甲的判斷不對。以此類推，最後就會得出結論，丙的判斷都對，這塊礦石是鐵。

休息片刻
數綿羊

有一對夫婦經營一個牧場。由於過度操勞，丈夫患了失眠症，常常整夜睡不著覺。於是妻子告訴他，睡不著覺時就躺在床上默默地數羊，便會慢慢地睡著。他依法試了，仍沒奏效。

「你一定是太心急了，必須專心地數，並且數到一萬才會有效。今晚你再試試。」

第二天早晨，丈夫生氣地說：「仍是一夜沒睡著！我數完了一萬隻羊，剪了羊毛，把牠們梳刷妥當了，紡織成布，縫製成衣，運往美國，全都賣出去了，整筆買賣算下來還賺了三百二十一萬元呢！」

18 為什麼哈里每次出門都要丟錢？

19 一個人在參觀侏羅紀公園時被恐龍一口咬住，又嚼了好幾下，為什麼沒有受傷？

20 為什麼現代人越來越言而無信？

21 媽媽的戒指掉進一個盛滿咖啡的杯子，卻沒有被弄濕，為什麼？

22 在還沒乾的水泥地上騎車，你敢嗎？

23 有一個人丟了頭毛驢卻不去找，反而不停地說「謝天謝地」，為什麼？

24 大象為什麼有那麼長的鼻子？

25 小海看相聲表演為什麼從來都不笑？

26 小張說的相聲大家都喜歡聽，為什麼他有時說話還要付錢？

27 阿強在經歷了一場激烈的槍戰過後，身中數彈，鮮血滿身，然而他仍能精神百倍地回家吃飯，為什麼？

18 因為他出門總是帶著錢。

19 因為剛好塞在恐龍的牙縫裡了。

20 因為現在都該用電話了。

21 因為杯子裡裝的是咖啡豆。

22 敢啊！沾點水怕什麼。

23 自己沒有騎在這頭毛驢上，要不然連自己都丟了。

24 因為牠愛撒謊。

25 因為小海雙耳失聰。

26 因為他在打電話。

27 因為阿強在拍電影。

28 一個人請人畫十二生肖像,最後只剩下蛇沒畫,畫師怎麼也不肯畫了,為什麼?

29 好心腸的約翰去世了,天使決定要帶他上天堂,為什麼他堅決不肯去?

30 奶奶為什麼覺得小孫子比林肯還聰明?

31 軍軍寫了一篇題為《搶救親人》的文章,老師問他為什麼一個標點符號都沒有,你猜為什麼?

32 為什麼有人故意把頭髮剃光?

33 戰場上,一個士兵遠遠看見敵人衝上來了,為什麼不開槍?

34 吐舌頭是非常不禮貌的行為,小美為什麼一天到晚吐舌頭?

35 大家在一起討論哪個國家汽車最多,小林堅持說是俄羅斯,你猜為什麼?

36 大胖有個絕招,可以睜著眼睛睡覺,可是政治課上他才睡了一會兒就被老師發現了,為什麼?

37 一隻鳥窩裡原本有三個蛋,既沒有被蛇偷了,也沒有被大風刮掉在地上,為什麼都不見了?

28 因為他怕畫蛇添足。

29 因為約翰有懼高症。

30 孫子八歲就會唸總統演講詞，林肯五十多歲才會。

31 這麼急的事怎麼能停頓。

32 是想讓別人覺得他聰明絕頂。

33 因為他是炮兵。

34 因為小美是條狗。

35 因為俄羅斯斯基（司機）多。註：俄羅斯男生都叫×××斯基。

36 因為他打呼了。

37 變成小鳥飛走了。

動動腦
合理分錢

　　一個農場主人有很大一片荒地，他的手下有兩個工人，甲開墾荒地的速度是乙的兩倍，但乙種植的速度是甲的三倍。農場主想把這片土地開墾並種植上農作物，於是他讓甲、乙各承包一半的土地。於是，甲從南面開始開墾，乙從北面開始開墾。他們用了十天完成了這項開墾和種植的工作，農場主人給了他們一千元。那麼，他們兩個人如何分這一千元才合理呢？

休息片刻
牧師收費

　　婚禮剛結束，新郎問牧師：「我需要付多少錢？」

　　「在這類服務中，我們一般不收費。」牧師回答：「但是你可以按你妻子的漂亮程度付錢。」於是，新郎遞給牧師一美元鈔票。

　　牧師掀起新娘的面紗看了看，然後把手伸進自己的口袋裡說：「我找你五十美分。」

Answers

每個人五百元。

因為農場主「讓甲、乙各承包一半的土地」，所以他們開墾和種植的土地的面積是一樣的。

休息片刻
心理暗示

王小姐買彩券屢買屢不中，最近又和男友分手了，感到什麼都不順利，心灰意冷時，於是來看心理醫生。醫生決定對她進行心理暗示療法——

「我這兒有幅畫，裡面有個太陽。妳把它貼在床頭，每天看看畫裡溫暖的太陽，妳就會覺得生活充滿了希望。」

一個月後王小姐又來看病，病情非但沒有減輕反而更加嚴重，現在每天都失眠。

「妳把我給妳的畫貼在床頭了嗎？」大夫問。

王小姐：「是的，就因為那畫我才失眠的。在太陽照耀下我怎麼也睡不著！」

38 動物學家為什麼把老虎列為貓科動物？

39 一年四季，為什麼要有那麼多陰天？

40 小華的數學作業只得了三十分，爸爸知道了卻沒有罵他，為什麼？

41 父母為什麼愛買糖給孩子吃？

42 教官對一列新兵訓話道：「你們知不知道人人都叫我『老虎』？如果你們敢不認真訓練，你們就會知道『老虎』的厲害。」然後他讓每個士兵報上名來，卻有一名士兵不敢告訴教官他的名字，你猜為什麼？

43 小明的身上和臉上經常出血，卻不去看醫生，為什麼？

44 為什麼有人喜歡把人生比做舞臺？

45 一位先生，從單身到結婚再到生孩子，給乞丐的錢越來越少，乞丐為此大為惱火，為什麼？

46 語文老師常常用曉峰的作文作為例子給學生練習，可是曉峰一點也不高興，為什麼？

47 老張靠女人吃飯還洋洋得意受人尊重，為什麼？

38 想殺殺老虎的威風。

39 因為太陽累了，它要放假。

40 因為作業是爸爸教他做的。

41 因為父母希望孩子的嘴甜一點。

42 這名士兵名叫「武松」。

43 被蚊子咬出血了。

44 因為他們想當明星。

45 這不是拿乞丐的錢去養活家人嗎？

46 因為老師用曉峰的作文給學生練習改正句子。

47 因為他是婦產科醫生。

48 有一個人總在嚼東西，卻總也嚼不爛，為什麼？

49 老張平時不愛穿戴，但他對各式各樣的衣服十分感興趣，為什麼？

50 上吊是很痛苦的方式，可為什麼想自殺的人通常都會選擇上吊？

51 人為什麼總是往前走？

52 天為什麼有時會下雨？

53 為什麼一家鼎鼎大名的大飯店的菜單上沒有湯？

54 為什麼男人和女人會分手？

55 為什麼時鐘上的秒針比分針細？

56 老張不是畫家，為什麼他的作品卻掛在畫展最顯眼的地方？

57 為什麼長頸鹿的脖子那麼長？

58 王先生的皮帶突然斷了，他的褲子又鬆又大，也沒有任何東西綁著或吊著，整個上午，褲子卻沒有掉下來，為什麼？

59 大明為什麼在平坦的空地上無法找到掉下的一元硬幣呢？

48 是嚼舌根的長舌婦。

49 因為他是服裝廠老闆。

50 因為他們想要升天。

51 因為後面沒長眼睛。

52 因為地球渴了。

53 因為菜單上只有字。

54 因為男女有「別」。

55 因為秒針總是跑得比分針又多又快，所以瘦了。

56 他的作品是「公廁，右轉」。

57 因為牠的頭那麼高，所以要用那麼長的脖子去接起來。

58 因為他整個上午都穿著這條褲子睡覺。

59 因為這枚硬幣黏在他的鞋底上。

神奇鐵路

在一次科技博覽會上，鐵路工程師給大家講了城市的一些情況，然後他對觀眾說：「我們這一條線路，其中有一千公尺是沒有鐵軌的。」觀眾嚇了一跳，很多人不安起來。

有人問：「那不是很危險嗎？我一直乘坐地鐵，怎麼沒有感覺到呢？」

但是工程師告訴大家：「沒有關係的，通車五年了一直很安全，大家不要擔心。」

你知道這其中的原因嗎？

來不及

浩子重重地跌了一跤，滿身泥濘回到家裡。

「你這個搗蛋鬼！」母親尖叫道：「怎麼搞的？給你穿這麼好的褲子，玩得一身髒兮兮回來！」

「原諒我，媽媽。」浩子哽咽道：「我跌跤的時候來不及把褲子脫下來！」

他所說的一千公尺指的是鐵軌之間的縫隙加起來有一千公尺，因為每兩根鐵軌之間都有一定的縫隙。

查理走在路上，看到一隻青蛙，忽然青蛙開口說：「先生，請吻我，我會變成公主，我會給你一個熱吻。」查理停下來，把青蛙撿起來放入口袋，然後繼續走。

青蛙又說：「請快吻我，我願意跟你在一起一天，隨便你要做什麼都可以。」查理把青蛙由口袋拿出來，看了一下，笑一笑，又放回口袋繼續走。

過一會，青蛙又說：「好了，好了，我願意跟你在一起一個禮拜，請快吻我。」查理又把青蛙由口袋拿出來，看了一下，笑一笑，又放回口袋繼續走。

青蛙又說：「怎麼回事，一個禮拜還不夠嗎？你要多久？」

查理把青蛙拿出來，說：「我是一個工程師，沒有時間跟女人鬼混，但是有一隻會說話的青蛙，好酷！」

60 有一隻餓極了的老鷹見地上有一隻羊，卻向上飛去，為什麼？

61 吃晚飯的時候大明打死了一隻蒼蠅，為什麼他卻因這件事變得不高興？

62 任何車輛要駛過高速公路都必須去收費站先付四十元過路費，為什麼有一輛小汽車經過這條高速公路卻不用付一塊錢呢？

63 阿明乘坐汽車旅行時出車禍受了重傷，為什麼他仍堅持認為坐飛機一點也不比坐汽車安全？

64 一位準備接受手術的患者對醫生說：「這是我第一次動手術，很緊張！」為什麼醫生表示能夠理解他的心情？

65 直升機在海拔一千公尺高的空中盤旋，一個人從直升機上跳下來，沒有帶降落傘卻沒有受傷，為什麼？

66 為什麼威爾遜騎摩托車撞到了行人要說「先生，你真走運」？

67 為什麼壞人坐車不用給錢呢？

60 當時老鷹正在一個斜坡的低處，羊則在斜坡的高處，所以牠要向上飛。

61 因為他把蒼蠅打落在湯碗裡。

62 因為該小汽車是被一輛大汽車載著過去的，只需付大汽車的過路費就可以通過。

63 因為這次車禍的原因是飛機失事墜落擊中了汽車。

64 因為這位醫生也是第一次動手術。

65 因為那人跳落的地方是海拔九百九十九公尺。

66 因為威爾遜平時開的是大卡車。

67 因為他坐的是警車。

68 一個小偷在行竊時被人發現，慌忙之中，他迅速從六樓的窗戶橫向跳入相距只有一公尺的相鄰的樓頂上，不料卻摔死了。如此短距離跨越不可能失敗，這究竟是什麼原因呢？

69 有一艘紙船卻比一艘鐵船還貴，為什麼？

70 有個人在路上撿到八百元，有人問他：「你快樂嗎？」他說：「我不快樂。」五分鐘之後，他又撿到一百元，於是再問他：「你快樂嗎？」這次他回「我很快樂！」這是怎麼一回事？

71 為什麼人們練太極拳時常常要抬起一隻腳？

72 某歌星每次上臺演出，總是戴著一隻手套，這為什麼？

73 小吉寄了一封郵件，卻沒用信封和郵票，這是怎麼回事？

74 倩倩問爸爸一個問題，爸爸很煩，倩倩生氣地打破了沙鍋，為什麼？

75 麥麥才十歲，為什麼經常掉頭髮？

76 一個手無寸鐵的人進了獅子籠，為什麼平安無事？

68 兩棟樓雖然相距只有一公尺，但是相鄰的這棟樓的高度卻只有三層。這樣，小偷從窗戶跳出後就摔死了。

69 因為那紙船是用一張一千元紙幣摺成的，鐵船是玩具船。

70 因為那個人掉了九百元，剛才一直找不到那最後的一百元，都快急死了，哪還有時間快樂！

71 因為抬起兩隻腳就站不住了。

72 因為他總想露一手。

73 因為小吉發的是電子郵件。

74 因為只有打破沙鍋才能問到底啊！

75 因為他經常去理髮。

76 因為獅子籠是空的。

動動腦
書的頁數

　　圖書館的書經常因為一些品行不端的人的破壞，而出現缺頁現象。這次，新進的書中有一本關於世界名勝的書，共兩百頁。在經過幾次借閱後，管理員發現第十一頁到第二十頁被人撕去了，現在書剩下一百九十頁。

　　又過了一段時間，這個管理員又發現，第四十四頁到第六十三頁又被人撕去了。那麼現在這本書剩下多少頁了？

休息片刻
非父莫屬

　　爸爸中了獎，得到一個玩具。

　　回到家裡，他把三個孩子都叫到跟前，說：「誰最聽媽媽的話？從來不和她頂嘴，媽媽要他做什麼，他就乖乖地去做，那麼，誰能得到這個玩具？」

　　三個孩子異口同聲地說：「爸爸！」

現在這本書還剩下一百六十八頁。因為撕下第四十四頁到第六十三頁，等於撕下了第四十三頁到第六十四頁，所以第二次被撕了二十二頁。

休息片刻
社會學家

一位女社會學家在非洲叢林中考察，她拿出照相機準備給一群正在嬉鬧的土著兒童拍照。突然，那些孩子向她大聲嚷嚷起來。

女社會學家霎時臉紅了，她趕忙向土著首領解釋起來，說她忘了有些土著人是不讓人照相的，因為他們認為那會攝走他們的靈魂。她又詳細地向土著首領講解起照相機的原理，土著首領幾次想插話都找不到機會。

最後，女社會學家感到足以使土著人息怒時，才容土著首領說話了，但土著首領笑著說：「那些孩子嚷嚷是在告訴妳，妳忘了打開照相機的鏡頭蓋。」

77 印度人為什麼用手抓飯吃？

78 在一次監察嚴密的考試中，有兩個學生交了一模一樣的考卷。主考官發現後，卻並沒有認為他們作弊，這是什麼原因？

79 一天，有兩人在馬路上走著，一人說「你看前面有輛車」另一個人卻說「沒車」。為什麼？

80 一個學生住在學校，為什麼上學還經常遲到？

81 為什麼拔一顆牙齒需要十個醫生？

82 為什麼先看見閃電後聽見打雷？

83 為什麼人要拿頭撞豆腐？

84 小偉的書包裡藏著一個鴨蛋，他為什麼不肯拿出來交給媽媽做菜？

85 人為什麼喜歡往上爬？

86 為什麼拿破崙的字典裡沒有一個難字？

87 有一個人走在沙灘上，回頭卻看不見自己的腳印，這是怎麼回事？

88 天上下的雨不是鹹的，那海水為什麼是鹹的？

77	因為手比腳乾淨。

78	因為他們交的都是白卷。

79	因為那是一輛煤車。

80	因為她家所在的學校不是她上學的學校。

81	因為要拔牙的是頭大象。

82	因為眼睛長在前面。

83	因為豆腐不會撞頭。

84	因為那是考卷上的「大鴨蛋」。

85	因為人是猴子變的。

86	因為他用的是法文字典,當然沒有「難」字。

87	因為他倒著走。

88	因為魚流的淚太多了。

89 熊為什麼冬眠時會睡這麼久？

90 森林中有十隻鳥，小明開槍打死了一隻，其他九隻卻都沒有飛走，為什麼？

91 為什麼離婚的人越來越多？

92 為什麼儀隊員要繫白皮帶？

93 小東上課睡覺，老師卻不罵他，為什麼？

94 下雨了，大家都急著回家，可有一個人卻徐徐地走著（他沒撐雨傘）。有人問他為什麼不趕緊回家，他說了一句話，使那人暈了過去，請問他說了什麼話？

95 為什麼馬可以吃象？

96 黃先生對於尋找失物十分在行，再小的東西丟了，他都能找出來。可是有一次他丟了一樣東西怎麼找也找不到，他到底丟了什麼？

97 有一輛小汽車從橋上衝進河裡，開車的人卻沒有受傷，為什麼？

98 王子吻了睡美人，為什麼睡美人沒有醒來？

99 小花站起來跟飯桌一樣高，兩年之後，仍能在桌子底下活動自如，這是為什麼？

89 因為沒人敢叫牠起床。

90 因為那是九隻鴕鳥。

91 因為結婚的人越來越多。

92 因為不繫皮帶褲子會掉下來。

93 因為老師沒看見。

94 「急什麼，前面還不是有雨！」

95 因為是在下象棋。

96 丟了隱形眼鏡，看不見。

97 因為那是一輛遙控小汽車。

98 因為睡美人賴床了。

99 因為小花是條狗。

動動腦

誰是劫匪

　　警官墨菲在街上巡邏時忽然聽到爭吵聲。於是他上前查看，看見有兩個男子正在爭奪一只手錶。這兩個男子中有一個身體強壯，穿著十分得體，好像是個白領；而另外那人則身體消瘦，還穿著一條短褲，看模樣像是一個藍領工人。

　　看到墨菲，兩人連忙停手，轉而向墨菲訴說起事情的經過。身體消瘦的男子說：「我下班回家時，這個人突然走過來，想強搶我的手錶。」身體強壯的男子則對墨菲說：「你不要相信他的鬼話。這只手錶很名貴，這個人怎麼有資格戴呢？」

　　墨菲仔細看了看這兩個男子，然後拿起手錶看了看。接著，他將手錶交給身體消瘦的男子，並掏出手銬，銬住了身體強壯的男子。

　　請問：墨菲為什麼能斷定身體強壯的男子是劫匪？

 兩個男子的身材既然相差懸殊,手腕粗細自然也會有明顯的分別。只要仔細觀察一下錶帶上的洞孔痕跡,便會清楚地知道手錶的主人是誰了。

出差

 我的一位朋友到印度出差,到達德里機場後,他搭一輛計程車到了旅館。在那裡,印度東道主熱情地問候了他。這時,計程車司機要求我的朋友付給他相當於八美元的車費。因為覺得價格還算合理,我的朋友就把錢遞給了他。

 但東道主一把抓回錢,並把汽車司機狠狠罵了一頓,說他是個無恥的寄生蟲,對他們的國家來說是個奇恥大辱,因為他想多要客人的錢。東道主把一半錢扔給司機並叫他滾開,永遠別再回來。

 計程車很快開走了。東道主把剩餘的錢還給了我的朋友,並問我的朋友是否一路順風。

 「很順利,直到剛才你把司機趕走。」我的朋友回答說:「但是他把我的行李箱帶走了。」

100 有一個老太太上了公共汽車。為什麼沒有人讓座？

101 小麗夜裡一個人睡覺時，肚子突然被人踢了一下。她醒來後，不但不驚訝喊痛，反而露出微笑。這究竟是為什麼呢？

102 一隻小鳥在樹上拉了一點屎，滴到了小麗的頭上，小麗沒有洗頭擦頭，頭卻不髒了，為什麼？

103 足球賽剛剛開始，大家就知道了比分，這是為什麼？

104 一個班的傘兵訓練跳傘，班長說跳出機艙後數到三十才能拉傘，結果其他人都平安落地，只有一個人不幸身亡，為什麼？

105 老周一邊走路一邊想：「如果我能夠整天都和女人在一起，那該多好！」沒有多久，他就美夢成真了。你知道是怎麼一回事嗎？

106 有什麼病的人不用看醫生？

107 一個人被從幾千公尺高空掉下來的東西砸在頭上，為什麼沒有受傷？

100 因為車上還有空位。

101 因為小麗是孕婦，夜裡是肚子裡面的小寶寶在踢她。

102 因為她把沾到屎的頭髮剪掉了。

103 因為開始時比分為零比零。

104 因為那個人口吃。

105 他走路心不在焉，終於出車禍住院了。現在，老周每天都有護士圍繞在身邊。

106 壞毛病。

107 因為掉下來的是雪花，當然不可能受傷。

108 老陳是一位出色的小說家,為什麼有一次他連續寫了一個月,卻連一篇小說的題目都沒寫出來?

109 為什麼君君說老師的語文不如他?

110 有一群人花了九牛二虎之力才造好一艘船,卻不讓這船下水,為什麼?

111 上尉為何在訓練新兵時讓高大的站在前面,矮小的站在後面?

112 有一位失眠者對醫生說:「我晚上睡不著覺,怎麼辦?」醫生對他說:「你從一數到一百,一直這樣數下去,就能睡著。」可是失眠者說:「這絕對不行。」為什麼?

113 王軍是一名優秀士兵。一天,他在站哨值勤時,看到有敵人悄悄向他摸過來,為什麼他卻睜一隻眼閉一隻眼呢?

114 小曹去參加講笑話比賽,一路上小明一直用冰塊敷嘴巴,為什麼?

115 悠悠生了病,天天要打針。她怕痛,每次打針,都說屁股好痛好痛。這一天,媽媽又陪她去打針,這次她卻說,屁股一點兒也不痛。這是為什麼呢?

108　因為這一個月他寫的是散文。

109　因為老師寫的字他認識，他寫的字老師卻不認識。

110　因為那是一艘太空船。

111　因為上尉入伍前是擺水果攤的。

112　因為失眠者是拳擊運動員，數到八一定要起來。

113　因為他正在用槍瞄準。

114　因為怕到時笑話不新鮮。

115　因為這一次針是打在手臂上的。

休息片刻
誰贏了

　　爸爸剛從高爾夫球場上打球回來，四歲的女兒莎拉就跑上去問他：「爸爸，誰贏了高爾夫球賽，是你還是里奇叔叔？」

　　「我和里奇叔叔打球不是為了輸贏，」爸爸吞吞吐吐地說：「我們打球是為了高興。」

　　莎拉卻緊追不捨，繼續問道：「那麼誰更高興呢？」

董事長之死

董事長被害家中,探長負責審訊,董事長家的客房佈置得極其豪華,地上鋪著厚厚的土耳其地毯,四周的牆上掛著經典名畫。從現場分析,董事長是在接電話時被人從背後開槍打死的,電話聽筒就掉在他的身邊。

探長首先找到報警的僕人,僕人說:「當時,我正用外面的公共電話與董事長通話,我聽見話筒裡傳來槍響,便趕快問出了什麼事,但只聽到董事長的呻吟聲和兇手逃走時慌亂的腳步聲。我意識到不妙,便趕快打電話報警。」

探長冷冷地笑著說:「不用說謊了,老實交代情況吧!」

探長是怎樣找出破綻的呢?

因為富翁的家中鋪著厚厚的土耳其地毯，僕人不可能從聽筒中聽到兇手逃走時的腳步聲。

亞桑密大夫在門診值班時，一眼認出了患者是過去學醫時的老同學。久別重逢，十分高興，他們熱絡地交談起來，亞桑密大夫問：「你在做什麼工作？」

老同學回答道：「我現在是獸醫。」

大夫不解地笑著說：「獸醫？你怎麼當起獸醫來了？太可惜啦！你看我，真正的大夫。不談這些了，你身體哪裡不舒服？」

獸醫沒有回答大夫的問話，只是「哞哞」地叫了兩聲。大夫又問他一遍哪裡不舒服，獸醫又是「哞！哞！」叫了兩聲。

大夫不耐煩了，急躁地說：「你不告訴我哪裡不舒服，我怎麼替你看病？」

獸醫微笑著說：「你看，當獸醫容易嗎？我的病人從來不對我講牠哪裡不好受……」

116 小周並沒有背降落傘就從離地面五千公尺的地方往下跳，卻安然無恙，這是怎麼回事？

117 有個歹徒成功地綁架了某公司老總，並將其單獨關在一間牢房內。地牢只有一個入口，且入口處二十四小時均有人監視，並無人進出。但是到了第二天，地牢內除了老總以外，還有一名男人關在裡面。請問那個男人是如何進去的？

118 為什麼陸地上走獸的耳朵大多長在頭頂上，而人不是這樣？

119 小馬在藏書豐富的某圖書館裡，怎麼也找不到宋版《康熙字典》。這是為什麼？

120 青青沒有病也經常去看醫生，為什麼？

121 外國人為什麼要到中國來遊長城？

122 為什麼結婚的人都要拍結婚照？

123 一個人躺在旅館的床上翻來覆去無法入睡，他起身給隔壁房間打了個電話，什麼也沒說，然後掛了電話就睡著了，這是怎麼回事呢？

116 他從飛機椅子上跳下，人仍然在飛機上。

117 被關在地牢的是懷孕的女老總，她生下了一名男嬰。

118 因為人要戴帽子，而動物不戴帽子。

119 因為《康熙字典》清朝才出版。

120 她經常去看當醫生的男朋友。

121 因為長城在中國。

122 因為一拍即合。

123 他住在旅館裡，不能入睡是因為隔壁房間的人鼾聲如雷。他打電話吵醒了打鼾的人，所以他就能入睡了。

124 小白手拿一個柳丁往窗外拋，途中那個柳丁沒有接觸到任何物體，穿過窗子後又回到小白的手中，為什麼？

125 小安正在看電視。他的電視機似乎有故障了，有影像卻沒有聲音。但是，電視節目裡的人物說話的內容，他都一清二楚。他以前並沒有看過這個節目，當然也不會讀唇術，節目中也沒有手語翻譯。為什麼他會知道呢？

126 兩個饅頭結婚，但結婚那天，新郎找不到新娘了，為什麼？

127 天上沒有下雨，平房的屋頂卻漏水了，為什麼？

128 外面很冷，為什麼不關上窗子？

129 為什麼帽子要翻個面再戴？

130 老張一直失眠，每晚都要吃安眠藥才能入睡，可是最近一陣子他不吃安眠藥也睡得很沉，為什麼？

131 娜娜用錘子捶很細小的釘子，為何不怕捶到自己的手？

124 因為小白把柳丁往天窗拋。

125 因為那是一部有字幕的外國片。

126 新娘燙了頭髮，變成了花卷。

127 因為下雪了。

128 因為關上窗子，外面也不會暖和。

129 因為張冠李戴（髒冠裡戴）。

130 他長眠了。

131 因為釘子在別人手裡拿著。

休息片刻
求職

大學畢業後，機電系的阿宏到公司求職，公司經理對他很滿意，詢問他對工作的要求。

阿宏說：「一要符合專業，二要有一間獨立的辦公室，三要有一部專用的電話。」經理想了一會兒，滿足了他的全部要求。第二天阿宏去報到時，發現他的工作是開電梯。

遺囑執行

數學家的妻子正懷著第一胎小孩，數學家的遺囑是這樣寫的：「如果我的妻子生的是兒子，我的兒子將繼承三分之二遺產，我的妻子繼承三分之一遺產；如果我的妻子生的是女兒，我的女兒將繼承三分之一遺產，我的妻子將繼承三分之二遺產。」

不幸的是，在孩子出生之前，這位數學家就因病去世了。他的妻子生下了一對龍鳳胎。如何遵照數學家的遺囑，將遺產分給他的妻子、兒子和女兒呢？

休息片刻
壯心不已

庇隆第三次當新郎時，已是六十六歲的高齡。

出版商們渴求出版他的回憶錄，但是他在西班牙首都馬德里郊外的一幢別墅裡用緊張的工作打發歲月。

前來採訪的記者，看著鬚髮皆白的將軍，不禁困惑地問道：「庇隆先生，你到底打算什麼時候寫回憶錄？」

庇隆不慌不忙地答道：「當我感覺到老的時候。」

Answers

兒子是妻子的兩倍，妻子是女兒的兩倍。

相當於遺產分成四＋二＋一＝七份，兒子七分之四，妻子七分之二，剩下的是女兒的。

休息片刻
發電

教物理的男老師對坐在對面教音樂的女老師產生了愛慕之情。這天下午，辦公室裡就剩下他和女音樂老師，他趕緊從備課課本上撕下張紙，慌慌張張寫了一行字，交給了她。

女老師接過紙條，展開一看，只見上面寫：「你是陰極，我是陽極，我們相靠，便產生愛情的電！」

女老師一邊摺著紙條，一邊對物理老師說道：「如果我們相靠能發電，那就不妨試試看，起碼停電不用再點蠟燭了。」

132 不懂音樂的小明在聽了老師彈了一首貝多芬的曲子後，竟然知道老師彈的是什麼，為什麼？

133 一個口齒伶俐的人，為什麼只看著你微笑，卻怎麼也講不出話來？

134 傑克為什麼說他的家是湊起來的？

135 麥克每天晚上都夢見貓要吃他，他又不是老鼠，為什麼？

136 有隻小北極熊早上醒來後一直追問媽媽，牠到底是不是一隻北極熊，牠媽媽回「你是北極熊。」小北極熊還是不相信，為什麼？

137 小琳請男歌星簽名，男歌星硬是不肯，為什麼？

138 余太太整天聊八卦，一點兒重活也不幹，為什麼人們還叫她「搬運工」？

139 小美每天晚上睡覺都要出去夢遊，她丈夫卻不帶她去看醫生，為什麼？

140 小剛站在一座橋上，為什麼橋下沒有水也沒有船？

141 從軍十八年的花木蘭換上女裝後，為什麼令昔日的袍澤大感驚訝？

132　老師彈的是鋼琴。

133　因為那人在照片上。

134　因為爸爸和媽媽原來生活在不同的地方。

135　因為他白天在迪士尼樂園扮演米老鼠。

136　因為他覺得冷。

137　小琳要他簽在戶口名簿的配偶欄裡。

138　因為她整天搬弄是非。

139　因為小美每次夢遊都會帶回來兩千元。

140　因為他站在天橋上。

141　他們覺得花木蘭還是穿男裝好看。

142 為什麼現在地球上的猴子越來越少了？

143 小明總是馬馬虎虎，他同時寫了十封信，裝完信封後，他發現有一封信裝錯了，爸爸說他又馬虎了，為什麼？

144 大力水手吃了一罐菠菜，為什麼沒有變成大力士？

145 為什麼十歲的叮噹聽到隔壁的阿姨都叫他「伯伯」，卻一點也不生氣？

146 一月圓之夜，全世界的鬼魂都聚集在一起開狂歡大會，偏偏只有狼人沒有到，為什麼？

147 為什麼越有錢的人死了，棺材都越大？

148 小王開診所，生意一直不是很如意，一天他的診所突然車水馬龍排了一大堆人，為什麼？

149 小龍的爸爸看到小龍書包裡塞滿了鈔票，卻視若無睹，為什麼？

150 剛唸幼稚園的皮皮才學英文一個月卻能毫無困難地和外國人交談，為什麼？

142 都變成人了。

143 因為如果裝錯了，肯定同時錯兩封，不可能只錯一封，檢查時小明又馬虎了。

144 因為他拿的是嬰兒食品。

145 因為他是阿拉伯人。

146 因為狼人是妖怪不是鬼。

147 因為翻身比較方便。

148 因為他在診所門口貼了「今日就診三折」。

149 因為那是兒童玩具鈔票。

150 因為外國人用漢語與他交談。

Question

動動腦
接頭

　　探長接到線報，稱有兩大犯罪集團的成員在某百貨公司碰面交換情報。探長親自到場監視，終於等到其中一名犯罪集團的成員出現。

　　這名男子到百貨公司的服務台，向女職員說了些話，女職員便播出了以下的廣播：「魏蘭小朋友，你的爸爸在百貨公司一號門門口等你，請你立刻前去。」

　　探長一直在監視著那名男子的舉動，但始終沒有看見那個名叫魏蘭的小朋友出現。其實在此期間，兩名犯罪集團的成員已經成功地碰面了。

　　你知道他們是怎麼碰面的嗎？

Answers

　　百貨公司的女職員就是另一犯罪集團的人，廣播只是掩飾而已，其實他們在交談中已經互通了資訊。

休息片刻
向猶太人借錢

　　伊凡想喝酒，便向村裡一個猶太人借一個銀幣。

　　他們雙方商量了條件：伊凡明年春天還債，但要還雙倍的錢，在此期間他用斧頭作抵押。

　　伊凡剛要走，猶太人叫住他：「伊凡，等一等，我想起一件事。到明年春天要湊足兩個銀幣，對你來說應該會有困難。你現在先付一半，不是更好嗎？」

　　這話使伊凡開了竅，他歸還了銀幣。

　　他走在路上又想了一陣子，然後自言自語地說：「怪了，銀幣沒了，斧頭沒了，我還欠一個銀幣——那猶太人還滿有道理的！」

151 一隻羊碰到一隻老虎，非但不怕，而且還把那隻老虎給吃了，這是怎麼回事？

152 小明在圖畫課上交了一張全部塗黑的圖畫，為什麼老師還是算他及格？

153 一隻田鼠在挖洞時並沒有在洞口四周留下泥堆，為什麼？

154 芳芳吃牛肉麵，為何不見任何牛肉？

155 失意的湯姆毅然決然地跳入河中，他不會游泳，也沒有淹死，為什麼？

156 某明星被人用雞蛋襲擊，為什麼沒有哭鬧？

157 小陳週末去看電影，到了電影院，卻看不到半個人，為什麼？

158 一隻餓貓從一隻胖老鼠身旁走過，為什麼那隻饑餓的老貓竟無動於衷地繼續走牠的路，連看都沒看這隻老鼠？

159 烏龜為什麼會突然「一個頭兩個大」咧？

160 期末考試，小胖一題都不會做，但他突然眼睛一亮，開始奮筆疾書，為什麼？

151 因為那是隻紙老虎。

152 因為小明畫的是一個黑人在半夜裡抓烏鴉。

153 因為牠在挖出口。

154 因為她吃的是牛肉口味的泡麵。

155 因為他是墜入愛河。

156 因為天有不測風雲，人有蛋襲獲福（旦夕禍福）。

157 因為人都是一個一個的，沒有半個。

158 是瞎貓遇到死耗子。

159 烏龜也正在想這個問題。

160 他在寫班級、學號、姓名。

161 小明的眼睛近視度很深，戴了眼鏡卻仍然模糊，為什麼？

162 為什麼十歲的小明能一隻手讓行駛中的汽車停下來？

163 探險家小李愛獨自一人到野外露營，夜間離開帳篷時總要用兩個手電筒，是為什麼？

164 小李早上到醫院打了六針，為什麼只有打第一針的時候才覺得痛？

165 一個獵人去森林裡打獵，遇到一隻大猩猩，他拿出箭來，朝大猩猩射去，第一支箭被大猩猩用手接住了，第二支被牠用嘴接住了，第三支被牠用另一隻手接住了，可後來大猩猩還是死了，為什麼？

166 一幢大樓失火，大家都往樓下跑，卻有一個人往上跑，這是怎麼回事？

167 為什麼很多人明明知道抽菸有害健康還要不停地抽菸？

168 佳佳早上起來發現屋子裡躺著很多屍體，卻一點也不害怕，這是為什麼？

161 因為他戴了沒有鏡片的裝飾眼鏡。

162 因為車子是計程車。

163 一個拿在手裡，另一個留在帳篷那裡做標記。

164 因為第一針打的是麻醉針。

165 因為大猩猩有拍胸脯的習慣，接住了獵人的三支箭，一高興就拍胸脯，被手裡的箭刺死了。

166 因為這人住在地下室。

167 因為他們想讓別人知道抽菸的壞處。

168 因為昨晚睡覺前噴了殺蟲劑，地上都是蟑螂的屍體。

動動腦
秤體重

　　皮皮、琪琪和皮皮的弟弟三人將家裡的一些廢棄物，如廢報紙、塑膠瓶和一些酒瓶，用編織袋裝著抬到回收站賣。

　　賣完後，見回收站裡有磅秤，三人都想秤一秤自己的體重。可是回收站的叔叔說，這台磅秤最少要秤五十公斤，他們三人都只有二十五到三十公斤，不能秤他們的體重。

　　真的不能秤嗎？皮皮他們三人很失望，正準備離開時，一位阿姨說，他們可以用磅秤稱出各自的體重。

　　一直在想辦法的皮皮忽然也想到了，只需秤稱三次就可得出各自的體重。

　　秤完後，回收站的叔叔阿姨都誇皮皮聰明；皮皮他們三人別提有多高興！你知道皮皮是怎樣秤的嗎？

先秤皮皮、琪琪和皮皮弟弟三人的總重量，然後秤皮皮和弟弟兩人的重量，最後稱皮皮和琪琪的重量。這樣就可很快算出三人各自的體重了。

休息片刻
兩小無猜

　　兩個五歲的小女孩，安娜跟鄰居的凱蒂，在整個夏天裡簡直難分難捨，她們一起爬樹，一起騎自行車，一起游泳，一起玩鬧。

　　轉眼間，她們要進幼稚園了。

　　這天早晨，凱蒂穿著一件帶有鑲飾腰帶的漂亮裙子來找安娜。

　　安娜高興地衝出來開門，她看了一眼凱蒂，轉身就跑回自己的房間裡哭了起來。

　　「怎麼了？安娜。」

　　「妳看凱蒂，」她傷心地對母親說：「她竟然是一個女生。」

169 鉛筆筆芯為什麼都那麼細？

170 有對親姐妹的父親死了，兩姐妹去參加父親的葬禮，父親死後兩姐妹就只能相依為命了，這時候，妹妹在墓地的角落裡看到一個長得非常帥氣的男孩子，妹妹對他一見鍾情，並深深地愛上了他，這天晚上，妹妹就親手殺死了她的親姐姐，請回答這是為什麼？

171 現代人為什麼越來越不相信「人算不如天算」？

172 一個球被踢進一籃雞蛋裡，為什麼雞蛋都沒有破？

173 一位胖女士十分愛吃甜食，她為什麼十分痛恨同樣也愛吃甜食的螞蟻？

174 小白兔為什麼不喜歡和斑馬做朋友？

175 小白兔為什麼不喜歡和熊貓做朋友？

176 小白兔為什麼不願意和蜘蛛做朋友？

177 五歲的佳佳為什麼說她的爸爸只有五歲？

178 一名雙眼失明的中年人跟一名身體健全的青年人賽跑，失明人卻贏了，這是怎麼一回事？

169 因為老師說寫字不能粗心。

170 因為那個妹妹還想看到那個男孩，想再舉行一次葬禮，所以就把姐姐殺了。

171 因為大家都相信「人算不如電腦算」。

172 因為那是個氣球。

173 大家都愛吃甜食，憑什麼你的腰那麼細。

174 因為有紋身的都是不良少年。

175 因為戴墨鏡的都不是好孩子。

176 因為整天上網的孩子成績不好。

177 因為她出生時這個人才開始當爸爸的。

178 因為那是在伸手不見五指的晚上賽跑。

179 有甲、乙、丙三個人跳傘，甲、乙有帶傘，丙則無，但後來反而丙沒事，甲乙都有事，為什麼？

180 一條專門吃人的鱷魚為什麼也能獲准進去天堂？

181 一個陰森的夜晚，眼前一個長髮披肩，臉色蒼白的女孩，用手去摸，卻摸不著，為什麼？

182 小剛進入屋內為什麼不隨手關門？

183 小毛喜歡運動，有一天他在攝氏三十八度的高溫下做很激烈的運動，為什麼不會流汗？

184 小燕發現房間遭竊，卻一點也不緊張，為何？

185 小李一次出差去辦事，提早回來了，看見隔壁的小樓跟自己的妻子睡在床上，小李為什麼不生氣？

186 小孫在偷偷地看一本書，媽媽看了之後不生氣反而嚇了一跳，為什麼？

187 小戴是位科學家，歷盡千辛萬苦終於來到一個地方，他面北而立，向左轉了九十度，卻還是向北，再轉九十度依然面北，又轉九十度還是面北，你知道是什麼原因嗎？

179 是甲乙為丙辦喪事。

180 因為牠吃了一個神父。

181 因為中間隔著透明的玻璃。

182 因為是自動門。

183 因為他在水裡運動。

184 因為那是別人的房間。

185 因為小樓是女的。

186 那本書是鬼故事。

187 小戴在北極。

動動腦
谷底逃生

　　邁克和傑克用軟梯下到一個深谷,準備探尋谷底的洞穴。剛到達谷底走了幾公尺,忽然谷底的泉水大量湧出,不一會兒水位就到了腰部,並不斷上漲。

　　他們兩人沒想到谷底會淹大水,既不會游泳,又沒帶救生用具,只能立刻攀軟梯出谷。

　　但他們所用軟梯的負重是兩百五十公斤,攀梯時是一個一個下來的,因為他們的體重都是一百四十公斤左右。

　　如果兩人同時攀梯,勢必將軟梯踩斷;若依次先後攀梯而上,水勢很急,時間來不及。你能幫助他們想一個辦法安全脫險嗎?

借助水的浮力。

一個人先攀上軟梯，另一個人待水淹到頸部時開始攀升。攀升速度與水漲的速度相等，使水的高度始終在人的頸部。借助水的浮力，軟梯就可以負擔兩個人的重量了。

休息片刻
買墓地

羅森先生開始考慮人生的後事。

他動身到市區的墓地管理局去，打算為他的家族購買一塊墓地，但他嫌地皮太貴：「這麼一塊地要一千美元？」

「我知道這是相當多的一筆錢。」墓地管理員說：「但是，您考慮到將來的好處，會覺得很划算的！」

「有什麼好處呢？」

「好處多著呢！假如，您的雙親搭乘的飛機出了事，您就需要這墓地了；您的少爺開車出了車禍，也得來這裡；您的千金萬一有意外，您也可以把她埋在這裡；您的孫子和孫女要是死了……」

羅森先生聽著聽著就流眼淚了，於是他買下了那塊墓地。

188 問醫生病人的情況，醫生只舉起五根手指，家人就哭了，是什麼原因呢？

189 為什麼養長頸鹿最不花錢？

190 為什麼大家都說小毛吃人不吐骨頭？

191 有人從十公尺高的地方不帶任何安全裝置跳下卻沒有摔傷，為什麼？

192 維薩在電影院看電影時，為什麼每次看的都是不連貫的電影？

193 美國演藝界的離婚率之高，全世界無出其右者。有位婦女前往律師處表示：「我和我先生不論對什麼事都會意見相左，一年到頭爭吵不休。所以想要離婚，但不知是否可行？」律師稍微想了一下，然後回「這是不可行呀！」為何律師會這樣回答呢？

194 有對情侶要自殺，他們手裡有瓶毒藥。這種毒藥很怪，喝少一滴都不會死，但是他們又沒錢再買第二瓶，但最後他們是喝同一種毒藥死掉的，為什麼呢？

188 因為五個指頭三長兩短。

189 因為牠們的脖子長，一點點食物都要走很長的路才能到肚子裡。

190 因為他吃掉了一個捏麵人。

191 因為他在跳水。

192 因為他每次都是看一會兒睡一會兒。

193 因為既然什麼事都相左，當然太太說想離婚，先生就會說不想離婚。

194 因為他打開瓶蓋發現「再來一瓶」。

195 桌子上有一個普通的肉包子，有一隻動物，這隻動物沒有把這個包子的皮搞壞或弄破，就吃到了包子裡的肉餡。這是怎麼回事？

196 某城市今晚的電視為什麼只有圖像，沒有聲音？

197 皮膚黑的人為什麼要去做漂白手術？

198 亮亮語文和數學共考了兩百分，結果靜靜得了第一，為什麼？

199 李東對張南講，他昨天出差到廣州，晚上給家裡打電話時妻子問他是不是把家裡信箱的鑰匙帶走了，他一找，果然是的。今天他趕緊把鑰匙放信封裡寄了回去。張南一聽，罵李東是笨蛋。你說這是為什麼？

200 老王很有錢，可別人說他是個奴隸，為什麼？

201 老大和老么之間隔著三兄弟，雖是同年同月同日生，卻一點也不像，為什麼？

202 員警面對兩名歹徒，但他只剩下一顆子彈，他對歹徒說：「誰動我就打誰，結果沒動的反而挨子彈，為什麼？」

195 那隻動物是一隻小蟲，被人不小心連同肉餡一起包到包子裡了，由於這個包子是個生包子，蟲子就能在包子裡吃肉餡了。

196 今天是卓別林的誕辰紀念日，所以電視上演的都是默劇。

197 因為他們害怕遭到不白之冤。

198 因為他們不在同一個班。

199 因為鑰匙被投到信箱裡，他妻子還是拿不到。

200 老王是個守財奴。

201 因為他們是手指頭。

202 因為不動的比較好打。

止痛藥

老師把小明叫到辦公室，拿出一片止痛藥，說：「你先把它吃下去吧！」

學生納悶地問：「老師，我沒有地方痛啊，為什麼要吃？」

老師解釋：「待會就會痛的，我已經把你考試不及格的事告訴你爸爸了！」

破譯電文

某市警察局截獲了一份神祕的電文：「朝：貨已辦妥，火車站交接。」經過周密分析，認定這是一幫犯罪分子在進行一項祕密交易。

警察局立即召開會議，決定抓獲這批犯罪分子。可是這份電文只有接貨位址，沒有接貨的具體時間，使破案無從著手。

這時有人提出：「從今天起嚴密監視候車室，直到抓獲罪犯為止。」在座的大部分人認為也只能這樣。

一位老員警沉思片刻後，向大家說出罪犯的接貨時間。根據他的判斷，果然在這天破獲了一個大的走私集團。你能破譯這份電文嗎？

「朝」字拆開為十月十日，「朝」字又有早晨之意，所以老員警判斷接貨的時間為十月十日早晨。

WC

一個英國人到瑞士旅遊，非常喜歡當地的古堡，於是決定照著建一座。但回來細看古堡圖紙卻未見有廁所，就寫信給瑞士那位建築師，問廁所何在。

信中按英文習慣將「廁所」簡稱為「WC」。

建築師讀完信後，不解「WC」為何物，就去問神父，神父說是指附近的教堂。

建築師於是回信稱：「『WC』位於離古堡十五英里處一個美麗的樹林中，每週一、二及日開放，可容三百人，有很多人週日在此午餐，有一流風琴伴奏。上週本人曾與市長共坐，目前我們正在籌建新座位。希望閣下能再來，我將為您在神父旁邊或閣下喜愛的地方留一座位。」

203 今天上午只上半天課，學生為什麼還不高興？

204 雞鵝賽跑，雞比鵝跑得快，為什麼鵝先到終點？

205 老王的頭髮已經掉光了，可為什麼他還是老去理髮店？

206 點點在街上散步時見到一張百元大鈔和一塊骨頭，點點不要鈔票只撿了一塊骨頭，為什麼？

207 有人騎自行車騎了很久，但周圍的景物始終沒有變化，為什麼？

208 兩位爸爸，一個兒子同處一室，三人合計卻是九隻手，為什麼？

209 電影院內禁止吸菸，而在劇情達到高潮時，卻有一男子開始吸菸，整個銀幕籠罩著煙霧。但是，卻沒有任何一位觀眾出來抗議，這是為什麼？

210 小明的成績不算差，卻讀了三年的二年級，為什麼？

211 大衛一家五口外出旅遊，說好一人帶一瓶飲料，可是大衛堅持只帶四瓶可口可樂，為什麼？

203 因為下午還有半天課。

204 因為雞跑錯了方向。

205 因為老王是理髮師。

206 因為點點是隻狗。

207 因為他騎的是健身車。

208 因為祖孫三代都是扒手。

209 因為那男子是電影裡的人物。

210 他讀了小學二年級，中學二年級，大學二年級。

211 另外一瓶是可口可樂以外的其他飲料。

212 大偉在電影最精采的時候卻去上廁所，為什麼？

213 從飛機上掉下的東西打到人了，卻沒人受傷，為什麼？

214 陳先生走在路上，眼前有一張千元大鈔，他明明看見了，為什麼不去撿？

215 百貨公司裡，有個禿頭的推銷員，正在促銷生髮水，你知道為什麼他自己不用生髮水嗎？

216 阿美的事業並沒有什麼成就，為什麼也有「女強人」的外號？

217 阿火在考試時全部答對，為什麼卻沒有得到滿分？

218 阿呆開車去動物園玩，動物園很近，他的路並沒有走錯，為何卻總到不了目的地？

219 大明在英國出生和讀大學，為什麼他還不能講流利的英語？

220 老師問小明：「如果明天就是世界末日，今天你會去哪裡？」小明說：「我就待在教室裡。」為什麼？

212 因為他沒有去看電影。

213 是跳傘的人被自己的傘打到了。

214 因為那張千元大鈔拿在別人手裡。

215 他是想讓大家知道禿頭有多麼難看。

216 因為她常常強人所難。

217 因為考的是是非題。

218 因為他已經開過了。

219 因為他口吃。

220 因為在教室裡有度日如年的感覺。

誰是受傷者

卡姆、戈丹、安丁、馬揚和蘭君都非常喜歡騎馬。一天，他們五個人結伴到馬場騎馬。不幸的是，他們當中的一個人因為所騎的馬受了驚嚇並狂奔起來而受傷。

請你認真分析如下A～E各項所說的情況，判斷一下：受傷的究竟是誰？

A：卡姆是單身漢。

B：受傷者的妻子是馬揚妻子的妹妹。

C：藍君女兒前幾天生病住院了。

D：馬揚的妻子沒有外甥女，也沒有侄女。

E：戈丹親眼目睹了整個事故發生的經過，決定以後再也不騎馬了。

Answers

安丁是受傷者。

A和B提供的資訊表明卡姆是單身、受傷者是有妻子的，所以卡姆沒有受傷。根據E，戈丹目睹了整個事故發生的經過，他還決定以後不再騎馬了，所以戈丹沒有受傷。根據B，馬揚的妻子不是受傷者的妻子，所以受傷者不是馬揚。

根據B、C、D，馬揚的妻子是受傷者的妻子的姐姐，而她沒有外甥女，也沒有侄女，說明受傷者沒有女兒，而蘭君有女兒，因此受傷者不是蘭君。所以，安丁是那位不幸的受傷者。

221 一隻小狗在沙漠中旅行，結果死了，問牠是怎麼死的？

222 一隻小狗在沙漠中旅行，找到了電線桿，結果還是憋死了，為什麼？

223 一隻小狗在沙漠中旅行，找到了電線桿，上面沒貼任何東西，結果還是憋死了，為什麼？

224 有個人長得像劉德華，卻被別人說長得很醜，為什麼？

225 士兵為什麼把手榴彈叫做「鐵蛋」？

226 中午太陽很大，阿健為什麼讓他的狗蹲在門口曬太陽？

227 一個士兵向班長請假回家，班長說：「不行！」可是士兵還是走了，為什麼？

228 老張躺在床上睡午覺，醒來後卻發現屁股上有一排牙印，這是怎麼回事？

229 一家房地產公司為了吸引顧客，打出「買房子，送傢俱」的廣告，有人買了一套房子卻沒有得到傢俱，為什麼？

221 牠是憋死的，因為沙漠裡沒有電線桿可以尿尿。

222 電線桿上貼著「此處不許小便」。

223 很多小狗在排隊，沒等到。

224 因為這人是個女孩。

225 因為碰上了這玩意鐵定完蛋。

226 因為阿健想吃熱狗。

227 因為士兵以為班長說的是「步行」。

228 睡覺時屁股壓在他的假牙上了。

229 廣告的原意是顧客買了房子，公司可以幫忙搬家。

Question 3

230 阿牛吹了一個小時電風扇，為什麼還渾身是汗？

231 海面上一艘船在下沉，眼看著就要淹沒了，岸邊的人卻眼睜睜地看著，沒有一個人報警，為什麼？

232 阿嬌騎自行車上學，半路上剎車壞了，可她不但沒有停車，反而更拼命地騎，這是為什麼？

233 小胖是全班最胖的孩子，稱體重時指標卻指向「０」，而秤並沒有壞，這是怎麼回事呢？

234 瑪麗過馬路時，為什麼先朝一邊看看，又朝另一邊看看？

235 一個飛行員從飛機上跳下來，沒有打開降落傘，卻沒有受傷，這是怎麼回事？

236 天黑一次亮一次就是一天，可有一次天黑了兩次仍然只過了一天，你知道是什麼原因嗎？

237 小陳半夜吃泡麵，為什麼一邊吃，一邊眼盯著手錶看？

238 阿發的長相和家人很相像，但大家都說阿發不是他們的孩子，為什麼？

230 因為是阿牛在對著電風扇吹氣，電風扇沒吹他。

231 因為那是艘潛水艇。

232 因為上學的路是上坡。

233 因為小胖太重了，指針繞過了一圈。

234 因為她不可能同時朝兩邊看。

235 因為飛機還沒有起飛。

236 碰上日全食了。

237 因為那包麵的保存期限到明天凌晨。

238 因為阿發是爸爸。

休息片刻
聲音

　　一對老夫妻吵嘴後，幾天沒說話。

　　這一天，老先生見老太太仍在嘔氣，便採取了行動：他在所有抽屜、衣櫃裡亂翻，弄得衣物、東西到處都是。

老太太實在忍不住了，問道：「你到底找什麼呀？」

「謝天謝地！」老先生說：「終於找到了——妳的聲音。」

動動腦
輸與贏

甲、乙、丙三兄弟用零用錢打了幾次賭。

開始，甲從乙那裡贏得了相等於甲手頭原有數目的錢數。

接著，乙從丙那裡贏得了相等於乙手頭原有數目的錢數。最後，丙從甲那裡贏得了相等於丙手頭原有數目的錢數。

結果，他們三人手頭所擁有的錢數相同。

「我在開始時有五十元。」

請問：一開始有五十元的是甲、乙、丙中的哪一個？在開始打賭前，他們各自有多少零用錢？

一開始有五十元的是乙。

在開始打賭前，甲有三十元，乙有五十元，丙有四十元。

多的是

一個古巴人、一個蘇聯人和兩個美國人坐在同一輛火車上。

古巴人拿出一根大雪茄，友好地對另外三人說：「誰想試試？」三人笑著婉拒，古巴人感到沒面子。

古巴人點燃雪茄，吸了兩口，隨手將雪茄扔出窗外，不屑地說：「雪茄——我們古巴多的是。」

一會兒，蘇聯人拿出一個大麵包，也請另外三人品嘗，三人同樣婉拒，蘇聯人也覺得沒有面子，隨意吃了兩口扔出窗外，說道：「麵包——我們蘇聯多的是。」

這時，兩個美國人互相看了一眼，覺得自己也該說些什麼。突然，一個美國人抓起另一個美國人，一下子將其扔出窗外。

古巴人和蘇聯人嚇得目瞪口呆，這個美國人回過頭，聳聳肩地說道：「他是律師，律師——我們美國多的是。」

239 順著往「基隆」的路標走,卻跑到「桃園」去了,為什麼?

240 某國法律規定,男性不得與他的寡婦之姐妹結婚,為什麼?

241 一個失戀的年輕男子從兩層樓高的天橋往下跳,結果卻毫髮無傷,這是怎麼回事?

242 三國時的美男子周瑜,為什麼會感慨地說「既生瑜,何生亮」呢?

243 在沒有停電、跳電的情況下,為什麼吳先生按了開關電燈卻沒有亮?

244 為什麼有人說「情人眼裡出西施」?

245 為什麼小明拒絕用「一邊……一邊……」這個詞來造句?

246 小虎從「武術大全」這本書上學得一身好功夫,但是第一次路見不平就被修理了一頓,為什麼?

247 奶奶非常疼愛她養的那隻貓,當貓咪生日那天,她特地準備了五個各放了一條魚的盤子,為牠祝賀。貓咪走到盤子前,猶豫了一會兒,然後把第三個盤子裡的魚吃掉了,為什麼?

239 颱風剛過嘛！路標倒了。

240 既然有了寡婦表示本人已死，當然不能再娶了。

241 因為他是演員，正在拍電影。

242 因為諸葛亮長得比周瑜帥。

243 他按的是電視開關，燈當然不會亮了。

244 因為愛情使人盲目。

245 因為老師說「一心不能二用」。

246 因為他看的是盜版書。

247 因為牠高興。

休息片刻
不同院系的情書

(1) 表演系——你的眼睛眨一下，我就死過去了；你的眼睛再眨一下，我就活過來了；你的眼睛眨來眨去，我就死去活來。

(2) 環境科學系——天氣預報：今天凌晨到白天有時有想你，下午轉強到狂想，預計心情將由此降低五度。受延長低氣壓影響，預計此類天氣將持續到見到你為止。

(3) 廣告系——徵婚啟事：男，大學（只差幾分），在跨國機構上班（麥當勞擦桌子），有房（多人擁有），有車（非四輪），覓貌美女子共赴黃泉（若干年後）。

(4) 數學系——知道我在做什麼嗎？給你五個選擇：A、想你；B、很想你；C、非常想你；D、不想你不行；E、以上皆是。

(5) 政治系——如果，規定一個人一生只能找一個女子，我情願那個人就是妳，我無怨無悔，至死不渝！但偏偏……沒規定……那就算了！

(6) 法律系——可愛的妳偷走我的情、盜走我的心，我決定告妳上法庭，該判妳什麼罪呢？法官翻遍

所有的犯罪記錄和案例，最後陪審團一致通過：判妳終生歸我。

(7)生物系——如果有來世，就讓我們做一對小小的老鼠吧！笨笨地相愛，呆呆地過日子，拙拙地依偎，傻傻地一起。即便大雪封山，還可以窩在草堆緊緊地抱著咬你耳朵……

(8)機械系——我愛你我愛你我愛你我愛你我愛你我愛你我愛你我愛你我愛你我愛你我愛你我愛你我愛你。對不起，卡帶了。

(9)幼教系——一個三歲的小男孩拉著一個三歲的小女孩的手說：「我愛妳。」小女孩說：「你能為我的未來負責嗎？」小男孩說：「當然能！我們都不是一兩歲的人了！」

資優生系列 33

聰明大百科
物理常識有GO讚

聰明大百科：物理常識有GO讚！

陳毅豪◎編著

陳毅豪　編著

物理再也不是一門枯燥的學問！

物理知識就在我們身邊，
只要你認真觀察周圍的世界，就會慢慢喜歡上它。

讀品文化

聰明大百科

化學常識

有 go 讚

張育修　編著

跟著化學小偵探一起出發去！

從有趣的小故事中認識化學知識，
化學不再艱難，它其實超級有趣。

聰明大百科：化學常識有go讚！

張育修◎編著

讀品文化

讀好書品嚐人生的美味

我是(御用級)的腦筋急轉彎